竹笛基础教程

朱海平 编著

苏州大学出版社

图书在版编目(CIP)数据

竹笛基础教程 / 朱海平编著. -- 苏州：苏州大学出版社, 2024.6. -- ISBN 978-7-5672-4833-5

Ⅰ.J632.11

中国国家版本馆 CIP 数据核字第 20248VX507 号

| 书　　名：竹笛基础教程（ZHUDI JICHU JIAOCHENG）
| 编　　著：朱海平
| 责任编辑：孙腊梅
| 装帧设计：吴　钰
| 出版发行：苏州大学出版社（Soochow University Press）
| 社　　址：苏州市十梓街1号　邮编：215006
| 印　　装：苏州工业园区美柯乐制版印务有限责任公司
| 网　　址：www.sudapress.com
| 邮　　箱：sdcbs@suda.edu.cn
| 邮购热线：0512-67480030
| 销售热线：0512-67481020
| 开　　本：890 mm×1 240 mm　1/16　印张：14.25　字数：338千
| 版　　次：2024年6月第1版
| 印　　次：2024年6月第1次印刷
| 书　　号：ISBN 978-7-5672-4833-5
| 定　　价：68.00元

凡购本社图书发现印装错误，请与本社联系调换。服务热线：0512-67481020

作者简介

朱海平，中国民族管弦乐学会会员、中国竹笛专业委员会理事、民族乐器考级优秀指导教师、社会艺术水平考级考官、张家口市竹笛专业委员会会长、朱海平竹笛工作室创始人。

朱海平七岁开始向大哥朱世平学习竹笛演奏，在学艺的道路上栉风沐雨、宵旰攻苦、持之以恒、矢志不渝。他于1993年毕业于张家口市艺术学校（张家口学院音乐学院前身），并赴天津音乐学院拜竹笛教授陆金山为师。学艺以来，他始终以传承、发扬好竹笛这一文化艺术瑰宝为己任。

朱海平对竹笛各派别进行了研究，并结合自己多年的演奏经验，制定出了一套科学、专业、易懂的教学方法，受到了大量竹笛艺术爱好者的追捧。在教学道路上朱海平以育人为本，言传身教、学而不厌、诲人不倦，注重培养孩子们与人为善、怀瑾握瑜的做人品质，使孩子们的艺术、品德得到了全面发展。

20世纪90年代中期，朱海平与其兄朱世平共同创办了宣化竹笛艺术团，办团近三十余年来，为社会培养了一千余名竹笛演奏者，一批又一批的竹笛小天才脱颖而出，有百余名学生考入国家级、省市级艺术院校，多名学生参军成为部队的文艺骨干，他们还多次参加全国大赛夺得桂冠！2023年7月1日，宣化竹笛艺术团更名为朱海平竹笛工作室。目前，朱海平竹笛工作室已成为全国知名的竹笛教学培训基地，并成为宣传美丽家乡张家口的一张亮丽名片！

目 录

绪 论

一、竹笛的起源与发展 ……………………………………………………………… / 1

二、竹笛的构造 ……………………………………………………………………… / 2

三、竹笛的种类 ……………………………………………………………………… / 3

四、竹笛演奏的姿势 ………………………………………………………………… / 3

五、竹笛演奏的呼吸方法 …………………………………………………………… / 6

六、竹笛学习的意义 ………………………………………………………………… / 6

第一章 筒音作5指法篇

一、筒音作5指法图 ………………………………………………………………… / 7

二、低、中、高音音阶的写法 ……………………………………………………… / 8

三、音 符 …………………………………………………………………………… / 8

四、练习曲及乐曲 …………………………………………………………………… / 9

 1. 识谱练习 …………………………………………………………… 朱海平 曲 / 9

 2. 我和你 ……………………………………………………………… 陈其钢 曲 / 10

 3. 小星星 ……………………………………………………………… 法国民歌 / 10

 4. 长音与运气练习曲（一）………………………………………… 朱海平 曲 / 11

 5. 蒙古小夜曲 ………………………………………………………… 蒙古族民歌 / 11

 6. 划小船 ……………………………………………………………… 西班牙民歌 / 12

 7. 附点四分音符练习曲 ……………………………………………… 朱海平 曲 / 12

 8. 欢乐颂 ……………………………………………………………… 贝多芬 曲 / 13

 9. 长音与运气练习曲（二）………………………………………… 朱海平 曲 / 13

10. 连音吹法练习曲	朱海平 曲	14
11. 东方红	陕北民歌	14
12. 打靶归来	王永泉 曲	15
13. 单吐音练习曲（一）	朱海平 曲	16
14. 单吐音练习曲（二）	朱海平 曲	17
15. 附点八分音符练习曲	朱海平 曲	18
16. 内蒙小调	蒙古族民歌	18
17. 八月桂花遍地开	江西民歌	19
18. 龙的传人	侯德健 曲	19
19. 指颤音练习曲（一）	朱海平 曲	20
20. 指颤音练习曲（二）	朱海平 曲	21
21. 金蛇狂舞	聂 耳 曲	22
22. 节奏综合练习曲（一）	朱海平 曲	23
23. 满江红	古 曲	24
24. 嘎达梅林	蒙古族民歌	24
25. 节奏综合练习曲（二）	朱海平 曲	25
26. 婚 誓	雷振邦 曲	26
27. 苏武牧羊	古 曲	26
28. 单吐音练习曲（三）	朱海平 曲	27
29. 采茶灯	福建民歌	28
30. 月儿弯弯照九州	江苏民歌	28
31. 高低音长音练习曲	朱海平 曲	29
32. 月牙五更	东北民歌	30
33. 指颤音练习曲（三）	朱海平 曲	31
34. 步步高	广东音乐	32
35. 母 亲	戚建波 曲	33
36. 气震音练习曲	朱海平 曲	34
37. 高山青	台湾民歌	35
38. 彩云追月	任 光 曲	35
39. 摇篮曲	东北民歌	36
40. 关山月	古 曲	36
41. 双吐音练习曲（一）	朱海平 曲	37
42. 双吐音练习曲（二）	朱海平 曲	38
43. 紫竹调	沪剧曲牌	39
44. 波音练习曲	朱海平 曲	40

45. 牧羊曲	王立平 曲 / 41
46. 浏阳河	唐璧光 曲 / 42
47. 强弱练习曲（一）	朱海平 曲 / 43
48. 敢问路在何方	许镜清 曲 / 44
49. 打音练习曲	朱海平 曲 / 45
50. 北京有个金太阳	藏族民歌 / 46
51. 叠音练习曲	朱海平 曲 / 47
52. 三吐音练习曲（一）	朱海平 曲 / 48
53. 三吐音练习曲（二）	朱海平 曲 / 49
54. 三连音练习曲	朱海平 曲 / 50
55. 中华人民共和国国歌	聂 耳 曲 / 51
56. 女儿情	许镜清 曲 / 52
57. 天 路	印 青 曲 / 53
58. 双吐音练习曲（三）	朱海平 曲 / 54
59. 毛主席的话儿记心上	傅庚辰 曲 / 55
60. 双吐音练习曲（四）	朱海平 曲 / 56
61. 万 疆	刘颜嘉 曲 / 57
62. 孤灯伴佳人	陈受谦 曲 / 57
63. 花舌练习曲	朱海平 曲 / 58
64. 青藏高原	张千一 曲 / 59
65. 山丹丹开花红艳艳	陕甘民歌 / 60
66. 泛音练习曲	朱海平 曲 / 61
67. 我是一个兵	岳 仑 曲 / 62
68. 姑苏行	江先渭 曲 / 64
69. 塔塔尔族舞曲	李崇望 曲 / 66
70. 赛 马	黄海怀 曲 朱海平 改编 / 68

五、乐理知识汇总 ……………………………………………………………………… / 70

六、演奏技巧汇总 ……………………………………………………………………… / 70

七、筒音作5升降音和超高音指法图 ………………………………………………… / 71

第二章　筒音作2指法篇

一、筒音作2指法图 …………………………………………………………………… / 72

二、练习曲及乐曲 ……………………………………………………………………… / 73

　　1. 筒音作2指法练习曲（一） ……………………………………… 朱海平 曲 / 73

2. 沂蒙山小调 …………………………………………………… 山东民歌 / 74
3. 筒音作2指法练习曲(二) ……………………………………… 朱海平 曲 / 74
4. 小　草 ………………………………………………… 王祖皆、张卓娅 曲 / 75
5. 映山红 ………………………………………………………… 傅庚辰 曲 / 75
6. 翻身农奴把歌唱 ……………………………………………… 阎　飞 曲 / 76
7. 滑音练习曲(一) ……………………………………………… 朱海平 曲 / 77
8. 化　蝶 ………………………………………………… 何占豪、陈　钢 曲 / 77
9. 滑音练习曲(二) ……………………………………………… 朱海平 曲 / 78
10. 五哥放羊 ……………………………………………………… 朱海平 曲 / 78
11. 北风吹 ………………………………………………… 马　可、张　鲁 曲 / 79
12. 筒音作2指法练习曲(三) ……………………………………… 朱海平 曲 / 80
13. 渴　望 ………………………………………………………… 雷　蕾 曲 / 81
14. 一剪梅 ………………………………………………………… 陈　怡 曲 / 82
15. 剁音练习曲(一) ……………………………………………… 朱海平 曲 / 83
16. 剁音练习曲(二) ……………………………………………… 朱海平 曲 / 84
17. 铁血丹心 ……………………………………………………… 顾嘉辉 曲 / 85
18. 二泉吟 ………………………………………………………… 孟庆云 曲 / 86
19. 筒音作2指法练习曲(四) ……………………………………… 朱海平 曲 / 87
20. 红颜旧 ………………………………………………………… 赵佳霖 曲 / 88
21. 双罗衫 ………………………………………………………… 秦腔曲牌 / 89
22. 历音练习曲(一) ……………………………………………… 朱海平 曲 / 90
23. 历音练习曲(二) ……………………………………………… 朱海平 曲 / 91
24. 小城故事 ……………………………………………………… 汤　尼 曲 / 92
25. 最亲的人 ……………………………………………………… 徐一鸣 曲 / 93
26. 筒音作2双吐音练习曲(一) …………………………………… 朱海平 曲 / 94
27. 为了谁 ………………………………………………………… 孟庆云 曲 / 95
28. 心中的歌儿献给金珠玛 ……………………………………… 藏族民歌 / 96
29. 筒音作2双吐音练习曲(二) …………………………………… 朱海平 曲 / 97
30. 枉凝眉 ………………………………………………………… 王立平 曲 / 98
31. 指颤音、双吐音综合练习曲 ………………………………… 朱海平 曲 / 99
32. 痴情冢 ………………………………………………………… 林　海 曲 / 100
33. 循环换气练习曲(一) ………………………………………… 朱海平 曲 / 101
34. 循环换气练习曲(二) ………………………………………… 朱海平 曲 / 102
35. 循环换气练习曲(三) ……………………… 湖南民间乐曲　赵松庭 改编 / 102
36. 抬花轿 ……………………………………………………… 山东民间乐曲 / 103

37. 对　花 …………………………………………… 河北民歌　冯子存编曲 / 104

38. 放风筝 ……………………………………………………… 冯子存 曲 / 106

39. 刘老根大舞台开幕曲 ……………………………………… 刘老根大舞台 曲 / 108

40. 扬鞭催马运粮忙 …………………………………………… 魏显忠 曲 / 111

41. 五梆子 ……………………………………………………… 冯子存 曲 / 113

42. 卖　菜 …………………………………………… 山西民歌　刘管乐改编 / 115

43. 渭水秋歌 …………………………………………………… 王相见 曲 / 117

44. 牧民新歌 …………………………………………………… 简广易 曲 / 118

45. 南瓜蔓 …………………………………………… 晋剧曲牌　冯子存整理 / 121

46. 喜相逢 ………………………………… 二人台牌子曲　冯子存、方　堃 曲 / 123

47. 小放牛 …………………………………………… 民间乐曲　陆春龄改编 / 125

48. 鄂尔多斯的春天 …………………………………………… 李　镇 曲 / 127

49. 草原巡逻兵 ………………………………………… 曾永清、马光陆 曲 / 130

50. 枣园春色 …………………………………………………… 高　明 曲 / 133

51. 农家乐 ……………………………………………… 简广易、李秀琪 曲 / 136

52. 春到湘江 …………………………………………………… 宁保生 曲 / 139

53. 运粮忙 ……………………………………………… 陆金山、冯国林 曲 / 143

54. 秦腔即兴曲 ………………………………………………… 安爱民 曲 / 146

55. 收　割 …………………………………………… 曾加庆 曲　俞逊发 改编 / 149

56. 鹧鸪飞 ……………………………………… 湖南民间乐曲　陆春龄 改编 / 152

三、乐理知识汇总 ……………………………………………………………… / 154

四、演奏技巧汇总 ……………………………………………………………… / 154

五、筒音作 2 升降音和超高音指法图 ……………………………………………… / 154

第三章　筒音作 6 指法篇

一、筒音作 6 指法图 …………………………………………………………… / 155

二、练习曲及乐曲 ……………………………………………………………… / 156

1. 筒音作 6 指法练习曲（一） ……………………………………… 朱海平 曲 / 156

2. 小河淌水 ………………………………………………………… 云南民歌 / 157

3. 三套车 …………………………………………………………… 俄罗斯民歌 / 158

4. 长城谣 …………………………………………………………… 刘雪庵 曲 / 159

5. 筒音作 6 指法练习曲（二） ……………………………………… 朱海平 曲 / 160

6. 十送红军 ………………………………………… 江西民歌　朱正本、张士燮 整理 / 161

7. 敖包相会 ………………………………………………………… 通　福 曲 / 162

8. 九月九的酒 ·· 朱德荣 曲 / 162

9. 咱们工人有力量 ·· 马　可 曲 / 163

10. 九九艳阳天 ·· 高如星 曲 / 164

11. 挡不住的思念 ·· 刘小刚 曲 / 165

12. 九　儿 ·· 阿　鲲 曲 / 166

13. 小桃红 ·· 陕北民歌 / 167

14. 柳摇金 ·· 李焕之、冯子存 曲 / 168

15. 新挂红灯 ·· 冯子存 曲　朱海平 改编 / 171

16. 沂蒙山歌 ·· 曾永清 曲 / 174

17. 三五七 ·· 婺剧曲牌　赵松庭 编曲 / 177

18. 秦川情 ·· 曾永清 曲 / 180

三、乐理知识汇总 ·· / 183

四、筒音作6升降音和超高音指法图 ··· / 183

第四章　筒音作3指法篇

一、筒音作3指法图 ·· / 184

二、练习曲及乐曲 ·· / 185

　　1. 筒音作3指法练习曲（一） ··· 朱海平 曲 / 185

　　2. 筒音作3指法练习曲（二） ··· 朱海平 曲 / 186

　　3. 草原上升起不落的太阳 ·· 美丽其格 曲 / 187

　　4. 珊瑚颂 ·· 王锡仁、胡士平 曲 / 188

　　5. 一壶老酒 ·· 陆树铭 曲 / 189

　　6. 一搭搭里 ·· 李先锋 曲 / 190

　　7. 万年红 ·· 二人台牌子曲　冯子存 改编 / 191

　　8. 大青山下 ·· 南维德、李　镇 曲 / 193

　　9. 山村迎亲人 ··· 简广易 曲 / 196

　　10. 幽兰逢春 ·· 赵松庭、曹　星 曲 / 199

三、演奏技巧汇总 ·· / 202

四、筒音作3升降音和超高音指法图 ··· / 202

第五章 筒音作1指法篇

一、筒音作1指法图 ······ /203
二、练习曲及乐曲 ······ /204

 1. 筒音作1指法练习曲(一) ······ 朱海平 曲 /204
 2. 筒音作1指法练习曲(二) ······ 朱海平 曲 /205
 3. 歌唱二小放牛郎 ······ 劫 夫 曲 /206
 4. 喀秋莎 ······ 勃兰切尔 曲 /206
 5. 弹起我心爱的土琵琶 ······ 吕其明 曲 /207
 6. 绒 花 ······ 王 酩 曲 /208
 7. 美丽的草原我的家 ······ 阿拉腾奥勒 曲 /209
 8. 唱支山歌给党听 ······ 朱践耳 曲 /210
 9. 列车奔向北京 ······ 曲 祥 曲 /211
 10. 走进快活岭 ······ 曲 祥 曲 /213
 11. 波尔卡舞曲 ······ 普罗修斯卡 曲 /216

绪　论

一、竹笛的起源与发展

竹笛历史悠久，是我国民族传统乐器大家庭中的重要成员之一。竹笛具有鲜明的华夏民族特色，音色清脆，悦耳动人，能使演奏者、聆听者心旷神怡、忘却烦恼，可谓"荡涤之声"，所以竹笛原名为"涤"，寓意是能让人心灵受到洗涤。

据考古发现，早在八千多年前，我国就有了最早的乐器"骨笛"。1987年，河南省新石器时代遗址出土了20多支骨笛，是我国迄今为止考古发现的最早的乐器之一。这些骨笛由鹤的尺骨制成，形制精细、规范、统一。部分骨笛长约20厘米，笛身有7个孔。其中保存最完整的七孔骨笛不仅能吹响，还能完整地演奏出七声音阶。

那么竹笛是什么时候产生的呢？据记载，四千多年前的黄帝时代，黄河流域生长着大量竹子，人们开始选竹为材料制笛。据《太平御览》引《史记》记载："黄帝使伶伦伐竹于昆溪，斩而作笛，吹之作凤鸣。"以竹为材料是制笛的一大进步，一是竹比骨振动性好，发音清脆；二是竹便于加工。秦汉时期已有七孔竹笛，甚至出现了两头笛，蔡邕、荀勖、梁武帝都曾制作十二律笛，即一笛一律。笛在古代称为"篴"。汉代许慎的《说文解字》有"笛，七孔，竹筒也"的记载。

竹子生长于自然，四季青翠，枝弯而不折，且根部紧实，生命力顽强，是一种柔而坚韧的植物，象征着坚韧不拔的品质，古代很多文人墨客创作了无数赞美竹子的诗篇。竹笛，制作取材于自然界的竹子，音色灵动悦耳，从古至今都深受广大民众的喜爱，也是古代宫廷音乐中必不可少的乐器。

文人墨客以笛子为主题，创作了很多脍炙人口的诗词文赋，如李白《春夜洛城闻笛》中"谁家玉笛暗飞声，散入东风满洛城"抒写了思乡之情，而这种思乡之情是从听到玉笛吹奏的《折柳曲》引发的；唐代王昌龄《从军行七首（其一）》中"更吹羌笛关山月，无那金闺万里愁"，诗中描写了边塞士兵的耳边传来一阵幽怨的羌笛声，吹奏的是《关山月》的调子；唐代王之涣的《凉州词》中"羌笛何须怨杨柳，春风不度玉门关"，此诗虽写成边者不得还乡的怨情，但是情调悲而不失其壮；唐代高适的《塞上听吹笛》中"雪净胡天牧马还，月明羌笛戍

楼间",描写了冰雪融尽,入侵的胡兵已经悄然返还,月光皎洁,悠扬的笛声回荡在戍楼间,抒发了人们对和平的向往……以笛子为主题的诗词文赋数不胜数,抒发了人们对亲人、故乡、美景的美好情感,以及对和平的向往之情。

几千年来,竹笛大多扮演着伴奏与合奏的角色。中华人民共和国成立后,民间艺术更受重视。1953 年,来自张家口的竹笛大师冯子存带着创作的两首竹笛独奏曲《喜相逢》《放风筝》参加第一届全国民间音乐舞蹈会演,轰动了北京城,倾倒了在场的所有听众。会演结束后,他被调到中央歌舞团任独奏演员,由一名普通的民间艺人成为一名人民的竹笛演奏家。冯子存是新中国竹笛独奏第一人,更是新中国竹笛艺术的奠基人。他不仅笛艺精湛,而且刚正不阿、积极进取,其浑金璞玉般的人格魅力更是影响了一代代竹笛人。在文学艺术"百花齐放,百家争鸣"的大环境中,还涌现出刘管乐、陆春龄、赵松庭、江先渭、孔建华等一批老一辈竹笛演奏家。

在 20 世纪 80 年代至 90 年代初,竹笛也曾经有过一段低谷期。当时西洋乐器风靡,竹笛、唢呐、二胡、琵琶等很多民族乐器受到了冷落。到了 20 世纪 90 年代中期,竹笛这一具有几千年历史的民族艺术瑰宝,再次被"唤醒",全国各地的竹笛教学和竹笛艺术传承如雨后春笋般地蓬勃发展。艺术类高校还设置了竹笛专业,竹笛艺术的人才培养和创作研究取得重要成果。许多专家学者和艺术家还走出国门交流、教学、演出,把竹笛音乐带到世界各地,使很多外国友人也喜欢上了竹笛艺术。

二、竹笛的构造

学习竹笛前,应先了解竹笛的构造及每个部位的名称与作用。(图 1)

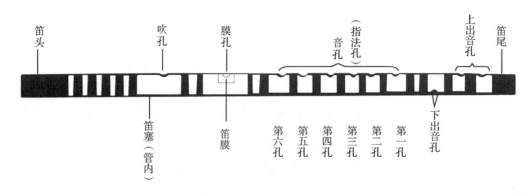

图 1　竹笛的构造及部位名称

竹笛主要由笛塞、吹孔、笛膜、音孔、上下出音孔等部位组成。笛塞,主要调节筒音八度音高的音准。吹孔,气流由此注入,使竹管产生振动而发声。笛膜,调节笛子的音质和音色。音孔,代表着不同的音高。上下出音孔,决定筒音的音高,并起到扩音的作用。

三、竹笛的种类

常用的六孔定调竹笛分为以下四类：

一是梆笛（小♭B调，小A调，G调，F调）；

二是中音笛（♭E调，E调）；

三是曲笛（D调，C调）；

四是低音笛（大♭B调，大A调，大G调）。

以上都是常用的竹笛，不常用的竹笛还有口笛、巨笛、倍低音笛、弓笛等。

四、竹笛演奏的姿势

1. 竹笛演奏的口型

演奏竹笛的口型是微笑抿嘴，保持发"fu"音的唇状。口型形成后，上唇和下唇之间的吹气口称为风门，吹出的气流称为口风。（图2）

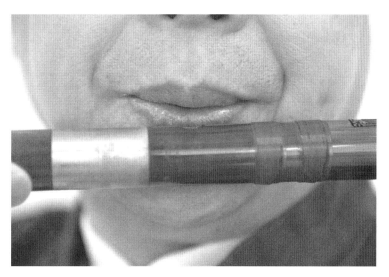

图2　竹笛演奏的口型

2. 竹笛演奏的手位

手拿竹笛时，笛头在左，笛尾在右，左手的大拇指在竹笛的外侧，放在笛膜孔和第六孔之间，左手的无名指、中指、食指分别按住第四孔、第五孔、第六孔；右手的大拇指在竹笛下面的第二孔、第三孔之间，右手的无名指、中指、食指分别按住第一孔、第二孔、第三孔。注意要用手指肚按孔，不要用指尖或手指关节部位按孔。吹奏时，手指抬起的正确高度为2厘米左右，不可过高，也不可过低，过高会影响速度，过低会影响音准。手指抬起后不可变形，更不

可移位。（图3）

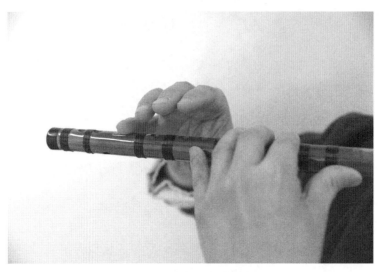

图 3　竹笛演奏的手位

演奏时，胳膊要放松，左胳膊稍微高一些，右胳膊低一些。（图4）

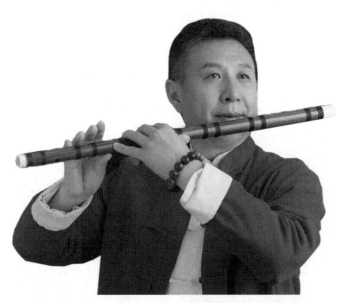

图 4　竹笛演奏的胳膊位置

3．竹笛演奏的坐姿

坐着演奏竹笛的时候，要抬头挺胸，两腿和肩平行，双脚落稳，小腿和地面成90度角，重心在双脚和臀部。笛身既要和谱架平行（这时身体上半身右侧稍微往后一点），也要和嘴唇平行。（图5）

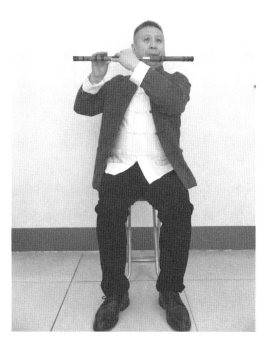

图 5　竹笛演奏的坐姿

4. 竹笛演奏的站姿

站立演奏时，上半身与坐姿演奏时一样，初学者双脚呈小外八字型，保证身体重心的平衡。建议所有学习竹笛者练习时尽量站立练习。（图 6）

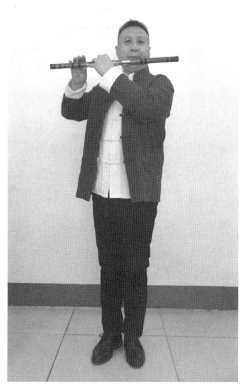

图 6　竹笛演奏的站姿

五、竹笛演奏的呼吸方法

（1）胸式呼吸法。这种呼吸方法，就是我们常说的自然呼吸法，吸入的气息容量少，喉部发紧，吹奏紧张时容易头晕，在演奏较长的曲子时，明显有力不从心的感觉。

（2）腹式呼吸法。这种呼吸方法是以腹部为中心向外扩张与向内收缩的呼吸方法。这种呼吸方法虽然是由丹田控制气息，但是肺部吸入的气息量过少，久吹会有憋气缺氧的不适感，这种呼吸法也不可取。

（3）胸腹式联合呼吸法。这种呼吸方法是比较科学有效的呼吸方法。吸气时，口鼻同时吸气，吸气速度要快，腹部、腰部、胸肋骨迅速向外扩张，胸腔气息吸入量明显加大；呼气时，腹部、腰部、胸肋骨慢慢向内收缩，气流均匀呼出。目前，所有吹管乐器都是采用这种胸腹式联合呼吸法，学习者可以平躺在床上，练习吸气、呼气。这种胸腹式联合呼吸法，要经过日积月累不断的练习，才能够自如掌握，用这种呼吸法吹奏竹笛时气流才能更流畅。生活中我们内脏的运动不多，采用胸腹式联合呼吸法，可以加强内脏的运动，对身体的健康很有帮助。

六、竹笛学习的意义

学习竹笛艺术的过程是漫长和艰辛的，练习的过程也是枯燥的。然而，就是这种艰辛与枯燥，培养了孩子们持之以恒的学习态度，做事情耐心细致、有定力、敢于挑战困难和勇往直前的高贵品质。学习竹笛艺术时，专业老师的严格要求，能使孩子们的大脑高度集中并培养严谨的思维习惯。乐曲难度的不断增加，还能培养孩子们勇于挑战的精神。乐曲情感的表达，更能极大地激发孩子们丰富的想象力。在演出活动中，孩子们的配合能力和组织能力将得到锻炼与提高，每一次走上不同的舞台，都会增强孩子们的自信心，并使孩子们逐渐成为一名能大胆表现自己的小小演奏家。学习竹笛艺术，贵在坚持，同时，学业有成的孩子们，背后一定有意志坚定、锲而不舍地支持他们的家长们；学业有成的孩子，更懂得用实际行动和优异的成绩，回报和感恩起早贪黑、栉风沐雨、数年如一日接送他们学习竹笛艺术的家长们。

学习竹笛艺术的孩子们，情感更丰富细腻，更懂得与人为善、诚实守信、乐于助人、积极奉献的处世哲学。他们把美妙的竹笛声分享给别人，得到周边人的认可与喜爱，人生的幸福值也会大大提高。

第一章　筒音作 5̣ 指法篇

一、筒音作 5̣ 指法图（图7）

```
         缓吹                          急吹
音阶  5̣  6̣  7̣  │ 1  2  3  4 │ 5  6  7 │ 1̇  2̇  3̇  4̇  5̇  6̇
      └─────┘     └──────────┘  └─────┘    └────────────┘
       低音区        中音区        高音区
```

指孔	5̣	6̣ / 6	7̣ / 7	1 / 1̇	2 / 2̇	3 / 3̇	4	4̇	5 / 5̇	6̇
六孔	●	●	●	●	●	●	○	⊖	○	●
五孔	●	●	●	●	●	○	○	●	●	●
四孔	●	●	●	●	○	○	○	●	●	○
三孔	●	●	●	○	○	○	○	●	●	●
二孔	●	●	○	○	○	○	○	●	●	●
一孔	●	○	○	○	○	○	○	○	●	○

注：● 按孔　○ 开孔　⊖ 按半孔

乐理知识： 5̣，音符下面的点为低音点；5̇，音符上面的点为高音点。

图7　筒音作 5̣ 指法图

二、唱名、音名及低、中、高音音阶（图8）

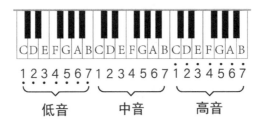

图8 唱名、音名及低、中、高音音阶

三、音　符

常用音符有全音符、二分音符、四分音符、八分音符、十六分音符，它们的写法和相互关系见图9。

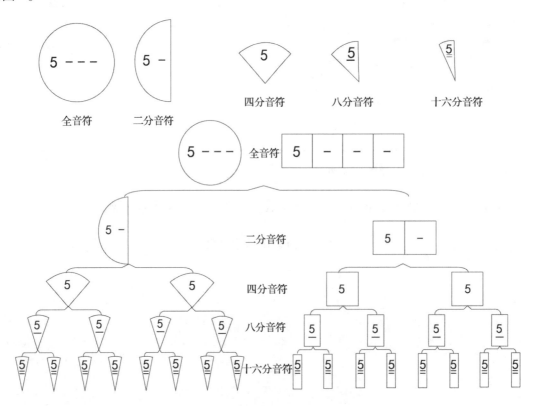

图9 音符时值的写法和关系图

初学者，要从音阶学起，建议先用筒音作 $\underline{5}$ 的指法来学习中音区的 **1 2 3 4 5 6 7**（图7），中音区吹稳定后，再往低音区和高音区扩展练习。

四、练习曲及乐曲

1. 识谱练习

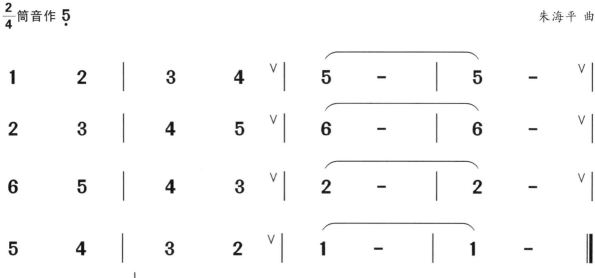

乐理知识：① " | " 为小节线。

② " ∨ " 为换气记号。

③ " ‖ " 为终止线。

④ "**5**" 为四分音符。

⑤ 打拍时前半拍为 " ↘ "，后半拍为 " ↗ "，一个四分音符为一拍。

⑥ " — " 为增时线，音符后面的线叫增时线，一个增时线，延长一拍。

⑦ " 5 — | 5 — | "，音符上面的弧线，叫连音线。

⑧ 音头吹奏没有连线的音符和连线的第一个音时，在单吐的基础上轻轻吐一下，这样吹出来的音听起来清晰肯定，富有弹性，称为音头。

⑨ 拍号 "$\frac{2}{4}$" 表示以四分音符为一拍，每小节有两拍。

演奏提示：学习乐器的三个步骤：学习乐理知识、学习唱谱和练习吹奏，三者缺一不可。初学者要把音准、节奏唱准确，将来学习独奏曲后，还要把情感演唱出来，唱得有情感，演奏起来才会有味道。

2. 我 和 你

2008年北京奥运会开幕式主题曲

$\frac{4}{4}$ 筒音作 $\underset{\cdot}{5}$

陈其钢 曲

| 3 5 1 - ∨ | 2 3 $\underset{\cdot}{5}$ - ∨ | 1 2 3 5 ∨ | 2 - - - ∨ |

| 3 5 1 - ∨ | 2 3 $\underset{\cdot}{6}$ - ∨ | 2 $\underset{\cdot}{5}$ 2 3 ∨ | 1 - - - |

| 6 - 5 - ∨ | 6 - 1 - ∨ | 3 $\underset{\cdot}{6}$ 3 5 ∨ | 2 - - - |

| 3 5 1 - ∨ | 2 3 $\underset{\cdot}{6}$ - ∨ | 2 $\underset{\cdot}{5}$ 2 3 ∨ | 1 - - - ‖

乐理知识：拍号"$\frac{4}{4}$"，以四分音符为一拍，每小节有四拍。

3. 小 星 星

$\frac{2}{4}$ 筒音作 $\underset{\cdot}{5}$

轻奏、舒缓地

法国民歌

1 1 | 5 5 | 6 6 | 5 - ∨ | 4 4 | 3 3 |
▲ △ ▲ △ ▲ △ ▲ △ ▲ △ ▲ △

2 2 | 1 - ∨ | 5 5 | 4 4 | 3 3 | 2 - ∨ |
▲ △ ▲ △ ▲ △ ▲ △ ▲ △ ▲ △

5 5 | 4 4 | 3 3 | 2 - ∨ | 1 1 | 5 5 |
▲ △ ▲ △ ▲ △ ▲ △ ▲ △ ▲ △

6 6 | 5 - ∨ | 4 4 | 3 3 | 2 2 | 1 - ‖
▲ △ ▲ △ ▲ △ ▲ △ ▲ △ ▲ △

乐理知识：节拍中有强拍、弱拍之分，节拍的强弱关系是根据其是单拍子和复拍子决定的，每小节有两拍或三拍的叫单拍子，由单拍子组合在一起的叫复拍子。

"▲"表示强拍，"△"表示弱拍，"◮"表示次强拍。

4. 长音与运气练习曲（一）

1 = D 4/4 筒音作 5̣

朱海平 曲

5̣ - - - ∨	6̣ - - - ∨	7̣ - - - ∨	6̣ - - - ∨	5̣ - - - ∨
6̣ - - - ∨	7̣ - - - ∨	1 - - - ∨	7̣ - - - ∨	6̣ - - - ∨
7̣ - - - ∨	1 - - - ∨	2 - - - ∨	1 - - - ∨	7̣ - - - ∨
1 - - - ∨	2 - - - ∨	3 - - - ∨	2 - - - ∨	1 - - - ∨
2 - - - ∨	3 - - - ∨	4 - - - ∨	3 - - - ∨	2 - - - ∨
3 - - - ∨	4 - - - ∨	5 - - - ∨	4 - - - ∨	3 - - - ∨
4 - - - ∨	5 - - - ∨	6 - - - ∨	5 - - - ∨	4 - - - ∨
5 - - - ∨	6 - - - ∨	7 - - - ∨	6 - - - ∨	5 - - - ‖

演奏提示：练习此曲一定要用胸腹式联合呼吸法，吸气时动作要快，吹奏时气息要慢而均匀。练习此曲除了按四拍演奏，还可以一口气一个音，气息有多长就吹多长。

5. 蒙古小夜曲

1 = D 4/4 筒音作 5̣

轻奏、舒缓地

蒙古族民歌

6̣ 1 2 3 ∨	2 - - - ∨	3 2 1 6̣ ∨	6̣ - - - ∨
6̣ 3 2 3 ∨	2 1 2 - ∨	1 6̣ 1 6̣ ∨	6̣ - - - ∨
6̣1 23 21 6̣ ∨	32 12 16̣ 6̣ ∨	6̣3 23 21 6̣ ∨	32 12 16̣ 6̣ ∨
6̣ 1 2 3 ∨	2 - - - ∨	3 2 1 6̣	6̣ - - - ‖

乐理知识："6̲" 为八分音符，音符下面的线为减时线；"6̲ 1̲" 表示一拍两个音。

演奏提示：此曲出现了八分音符，八分音符的时值是四分音符的一半，四分音符是一拍，八分音符是半拍，一拍有两个八分音符，前半拍一个音，后半拍一个音。

6. 划 小 船

1=G 2/4 筒音作 5̣

西班牙民歌

5 3 3	4 2 2 ∨	1 2 3 4	5 5 5 ∨
5 3 3	4 2 2 ∨	1 3 5 5	1 0 ∨
2 2 2 2	2 3 4 ∨	3 3 3 3	3 4 5 ∨
5 3 3	4 2 2 ∨	1 3 5 3	1 0 ‖

乐理知识："0"为四分休止符，表示音符停顿一拍的时值。休止符是音乐的重要组成部分，音符虽然停顿了，但是节拍还在，不可跳跃过去。

演奏提示：我们在唱谱的时候，习惯性地把休止符唱成"空"（四声），休止的时长是根据其是几分休止符决定的。

7. 附点四分音符练习曲

1=E 2/4 筒音作 5̣

朱海平 曲

1· 2	3· 4 ∨	5 4 3 2	1 — ∨
3· 4	5· 6 ∨	5 3 4	5 — ∨
6· 7	1̇· 7 ∨	6 5 4 3	2 — ∨
5· 6	3 2 ∨	1 —	1 — ‖

乐理知识："5·"为附点四分音符，不加附点是四分音符，是一拍；加附点，时值延长原音符的一半，总计一拍半。

8. 欢 乐 颂

1=D 4/4 筒音作 5̣ 　　　　　　　　　　　　　　　　贝多芬 曲

| 3　3　4　5ⱽ | 5　4　3　2ⱽ | 1　1　2　3ⱽ | 3·　2　2　-ⱽ ‖

| 3　3　4　5ⱽ | 5　4　3　2ⱽ | 1　1　2　3ⱽ | 2·　1　1　-ⱽ ‖

| 2　2　3　1ⱽ | 2　34　3　1ⱽ | 2　34　3　2ⱽ | 1　2　5̣　ⱽ3 |

| 3　3　4　5ⱽ | 5　4　3　2ⱽ | 1　1　2　3ⱽ | 2·　1　1　- ‖

9. 长音与运气练习曲（二）

1=D 4/4 筒音作 5̣ 　　　　　　　　　　　　　　　　朱海平 曲

| 1̂　-　-　-ⱽ | 3̂　-　-　-ⱽ | 2̂　-　-　-ⱽ | 4̂　-　-　-ⱽ | 3̂　-　-　-ⱽ | 5̂　-　-　-ⱽ |

| 4̂　-　-　-ⱽ | 6̂　-　-　-ⱽ | 5̂　-　-　-ⱽ | 7̂　-　-　-ⱽ | 6̂　-　-　-ⱽ | 1̂　-　-　-ⱽ |

| 7̂　-　-　-ⱽ | 2̂　-　-　-ⱽ | 1̂　-　-　-ⱽ | 1̂　-　-　-ⱽ | 6̂　-　-　-ⱽ | 7̂　-　-　-ⱽ |

| 5̂　-　-　-ⱽ | 6̂　-　-　-ⱽ | 4̂　-　-　-ⱽ | 5̂　-　-　-ⱽ | 3̂　-　-　-ⱽ | 4̂　-　-　-ⱽ |

| 2̂　-　-　-ⱽ | 3̂　-　-　-ⱽ | 1̂　-　-　-ⱽ | 2̂　-　-　-ⱽ | 7̂　-　-　-ⱽ | 1̂　-　-　- ‖

乐理知识："⌒" 为自由延长记号。

自由延长记号，常有两种用法。一是标在音符或者休止符上方，表示该音符或者休止符根据音乐的需要，可适当地延长或者停顿，一般是延长其时值的一倍左右；二是自由延长记号标在小节线上，表示小节之间要短暂停顿。

演奏提示：此练习曲也可以一口气吹一个音，能吹多长就吹多长，要求吸气到位，呼气均匀，音质饱满、稳定。

10. 连音吹法练习曲

1=G 2/4 筒音作 5

朱海平 曲

[乐谱]

乐理知识： ① " ⌒ " 为连音线，连音线有两种，一种是相同的音连起来，时值加长，奏成一个音；另一种是不同的音连起来，运用连音演奏法，如弦乐的连弓奏法。

② " 1 2 " 应用连音演奏法，连音第一个音轻吐一下，后面的音不吐。

11. 东 方 红

1=G 2/4 筒音作 5

陕北民歌

[乐谱]

演奏提示： 此曲主要练习连音吹奏，演奏前要分析音头的位置和连线中包括的音符，切记两种连音线不可混淆。

12. 打靶归来

1=G 2/4 筒音作 5̣ 　　　　　　　　　　　　　　王永泉 曲

| 2　　　5 | 2　　　5 ∨ | 3 2　1 6̣ | 2　－ ∨ |

| 2̣ 5̣　2̣ 5̣ | 1　7̣ 6̣ ∨ | 5̣　6̣ 1 | 5̣　－ ∨ |

| 1　7̣ 6̣ | 5̣ 6̣　1 ∨ | 5　6 5 | 1　－ ∨ |

| 5　6 5 | 3 5　2 ∨ | 5̣　6̣ 1 | 5̣　－ ∨ |

| 3 5 6 3 | 5　－ ∨ | 6 5 3 1 | 2　－ ∨ |

| 2　2 3 | 5　5 ∨ | 5 6　3 | 5　－ ‖

乐理知识："5 6 3"为切分节奏，等于"5 6 6 3"，两拍上出现的切分节奏，也称大切分节奏。中间的"6"为切分音，切分音演奏时，要求加重、加强。

演奏提示：此曲演奏要求刚劲有力，结尾速度不减慢，以原速停住。

13. 单吐音练习曲（一）

1=D 2/4 筒音作 5̣

朱海平 曲

T T　T T ｜ T T　T T ∨｜ T T　T T ｜ T T　T T ∨｜
5̣ 6̣　7̣ 1 ｜ 6̣ 7̣　1 2 ∨｜ 7̣ 1　2 3 ｜ 1 2　3 4 ∨｜

T T　T T ｜ T T　T T ∨｜ T T　T T ｜ T T　T T ∨｜
2 3　4 5 ｜ 3 4　5 6 ∨｜ 4 5　6 7 ｜ 5 6　7 1̇ ∨｜

T T　T T ｜ T T　T T ∨｜ T T　T T ｜ T T　T T ∨｜
1̇ 7　6 5 ｜ 7 6　5 4 ∨｜ 6 5　4 3 ｜ 5 4　3 2 ∨｜

T T　T T ｜ T T　T 7̣ ∨｜ T T　T T ｜ T T　T T ∨｜
4 3　2 1 ｜ 3 2　1 7̣ ∨｜ 2 1　7̣ 6̣ ｜ 1 7̣　6̣ 5̣ ∨｜

T T　T T ｜ T T　T T ∨｜ T T　T T ｜ T T　T T ∨｜
1 2　3 4 ｜ 5 6　7 1̇ ∨｜ 1̇ 7　6 5 ｜ 4 3　2 1 ∨｜

T
1 — ｜ 1 — ‖

演奏提示： 竹笛的演奏技巧分气、指、舌三大类，即气息类、手指类、舌头类。吐音是舌头类的重要技巧之一，也是竹笛演奏中的常用技巧。吐音分单吐、双吐、三吐、轻吐，用于表现欢快、诙谐、热烈、激进等情绪。

14. 单吐音练习曲（二）

1=D 2/4 筒音作 5

朱海平 曲

| T T T T | T T T T V | T T T T | T T T T V | T T T T | T V |
| 5 5 6 6 | 5 5 7 7 | 5 5 1 1 | 5 5 2 2 | 5 5 3 3 | 2 - |

| T T T T | T T T T V | T T T T | T T T T V | T T T T | T V |
| 6 6 7 7 | 6 6 1 1 | 6 6 2 2 | 6 6 3 3 | 6 6 4 4 | 3 - |

| T T T T | T T T T V | T T T T | T T T T V | T T T T | T V |
| 7 7 1 1 | 7 7 2 2 | 7 7 3 3 | 7 7 4 4 | 7 7 5 5 | 4 - |

| T T T T | T T T T V | T T T T | T T T T V | T T T T | T V |
| 1 1 2 2 | 1 1 3 3 | 1 1 4 4 | 1 1 5 5 | 1 1 6 6 | 5 - |

| T T T T | T T T T V | T T T T | T T T T V | T T T T | T V |
| 2 2 3 3 | 2 2 4 4 | 2 2 5 5 | 2 2 6 6 | 2 2 7 7 | 6 - |

| T T T T | T T T T V | T T T T | T T T T V | T T T T | T V |
| 3 3 4 4 | 3 3 5 5 | 3 3 6 6 | 3 3 7 7 | 3 3 1 1 | 7 - |

| T T T T | T T T T V | T T T T | T T T T V | T T T T | T V |
| 4 4 5 5 | 4 4 6 6 | 4 4 7 7 | 4 4 1 1 | 4 4 2 2 | 1 - |

| T T T T | T T T T V | T T T T | T T T T V | T T T T | T |
| 1 1 7 7 | 1 1 6 6 | 1 1 5 5 | 1 1 4 4 | 1 1 3 3 | 1 - |

演奏提示：单吐在我们说"吐"的发音动作时形成。当我们说"吐"的时候，舌通过气流的冲击，前半部分抵在上腭的前部，舌尖则短促地和上牙龈接触。吹奏单吐音时，舌头的动作不要过大，以免阻挡气流的呼出，把音断开即可。有的初学者演奏吐音时发音不清晰、音量小，就是由于舌头的力度太大，阻碍了气流的呼出。练习时舌头力度小，气流力度大，这样吹出来的吐音才会清晰、结实、有力，具有弹性和颗粒感。演奏时，还要注意保持口型，嘴唇不要有一张一合的多余动作。

15. 附点八分音符练习曲

1=E 2/4 筒音作 5

朱海平 曲

[乐谱]

乐理知识："𝟣" 为十六分音符，"1111" 表示一拍四个音，前半拍两个音，后半拍两个音。

"1·" 为附点八分音符，延长主音的一半时值，等于 1̲ 1̲ 。一个附点八分音符的时值为四分之三拍。

16. 内蒙小调

1=F 2/4 筒音作 5

蒙古族民歌

[乐谱]

演奏提示： 此曲主要练习附点八分音符在歌曲中的运用，演奏时注意节奏要准确。

17. 八月桂花遍地开

1=E 2/4 筒音作 5̣ 江西民歌

1̇· 6 5 | 6 1̇ 5 6 1̇∨ | 6 5 6 1̇ | 5 — ∨ |

5· 6 1̇ 2̇ | 6 5 3 ∨ | 5 2 3 5 | 1 — ∨ |

5 6 1̇ 5 3 | 2 1 2 ∨ | 5 6 1̇ 5 3 | 2 1 2 ∨ |

5· 6 1̇ 2̇ | 6 5 3 ∨ | 5 2 3 5 | 1 — ‖

18. 龙 的 传 人

1=G 4/4 筒音作 5̣ 侯德健 曲

6̣ 7̣ 1 2 3 2 | 1 1 7̣ 6̣ — ∨ |1. 6̣ 7̣ 1 2 3 2 | 7̣ 1 2 3 — ∨ :‖

2. 7̣ 7̣ 7̣ 1 7̣ 7̣ | 6̣ 6̣ 5̣ 6̣ — ∨ ‖: 3 3 3 2 1 | 2 2 3 2 — ∨ |

1. 1 1 1 2 1 | 7̣ 7̣ 1 7̣ — ∨ :‖ 2. 1 1 7̣ 1 7̣ | 6̣ 6̣ 5̣ 6̣ — ‖

乐理知识：① "‖: :‖" 为反复记号。

② "┌1.──┐" 为一房子，第一遍演奏一房子的内容。

③ "┌2.──┐" 为二房子，反复后，演奏二房子的内容，一房子内容省略。

19. 指颤音练习曲（一）

$1=D$ $\frac{4}{4}$ 筒音作 $\underset{\cdot}{5}$

朱海平 曲

乐理知识："$\overset{tr}{\underset{\cdot}{5}}$" 为指颤音，实际演奏为 "$\overset{9}{565656565}$"。

演奏提示：指颤音是竹笛艺术的重要演奏技巧之一，在乐曲描绘日出、雨后、大好河山美景等画面，以及表达欢快、热情等情绪时，使用指颤音技巧能把乐曲意境充分表达出来。指颤音常用的颤法是二度颤音，还有三度颤音、四度颤音、多指颤音、虚指颤音、轮指颤音等。二度颤音的演奏方法是，快速颤动本音上方二度音，使其和本音交替出现，颤完后一定要落在本音。指颤音的演奏到位非一日之功，需要长期坚持练习。练习时，全身一定要放松。在身体紧张的状态下练习，会感觉到肢体酸痛、紧张疲惫；只有全身松弛下来，手指才会灵活，演奏指颤音的速度才能快起来。在日常生活中，没有笛子时，可以用手指做抓挠的动作，或者两手手指交叉做下压的动作，以辅助练习手指的韧性和灵活性。

20. 指颤音练习曲（二）

朱海平 曲

$1=D$ $\frac{4}{4}$ 筒音作 $\underset{\cdot}{5}$

21. 金蛇狂舞

1=G 3/4 2/4 4/4 筒音作 5

欢快、热烈地　　　　　　　　　　　　　　　　　　聂耳曲

乐理知识：此曲出现了力度标记，音乐中的强弱程度叫作力度。以下是常用力度的标记。

mp（mezzo piano 的缩写）中弱　　　　　　**mf**（mezzo forte 的缩写）中强

p（piano 的缩写）弱　　　　　　　　　　　**f**（forte 的缩写）强

pp（pianissimo 的缩写）极弱　　　　　　　**ff**（fortissimo 的缩写）极强

22. 节奏综合练习曲（一）

$1 = D$ $\frac{4}{4}$ 筒音作 $\underset{\cdot}{5}$

♩ = 60

朱海平 曲

演奏提示：此练习曲是对各种节奏类型不同组合的练习，共有五种节奏类型，要求用单吐练习。

23. 满江红

1=D 4/4 筒音作 $\underline{5}$

♩=60 稍慢

古曲

$\underline{3\ 5}\ \underline{\underline{5}\ 6}\ 1^∨\ ‖:\ \underline{2\ \underline{3\ 2}\ 1}\ -^∨\ |\ \underline{\underline{6}\ \underline{\underline{5}\ 6}\ 1\ 2\ 3\ 5}^∨\ |\ 2\ -\ -\ -^∨\ |$

$\underline{3\ 1}\ \underline{3\ 5}\ -^∨\ |\ \underline{\dot{1}\ 5\ 6\ 3\ 2}\ -^∨\ |\ \underline{1\cdot\ 3\ 2\ 1\ \underline{6}\ \underline{5}}\ -^∨\ |\ 5\ \underline{5\ 6}\ \underline{3\ \ 3\ 1}^∨\ |$

$2\cdot\ \underline{3}\ 2\ -^∨\ |\ 3\cdot\ \underline{5}\ \underline{\dot{1}\ \underline{6\ 5}}^∨\ |\ 3\ \underline{2\ 3\ 2}\ 1\ -^∨\ |\ \underline{\underline{5}\ 1\ 2}\ 3\ 5^∨\ |$

$1\cdot\ \underline{2}\ 3\ -^∨\ |\ 2\ \underline{1\ \underline{6}\ \underline{5}}\ -^∨\ |\overline{^{1.}\ 5\ -\ \underline{\underline{5}\ 6}\ 1}^∨\ :‖\overline{^{2.}\ \dot{2}\ \underline{\dot{1}\ 6}\ 5\ -}\ ‖$

24. 嘎达梅林

1=E 4/4 筒音作 $\underline{5}$

蒙古族民歌

$\underline{6}\ 3\ 3\ \underline{2\ 3}^∨\ |\ 5\ 6\ 1\ \underline{6}^∨\ |\ 2\ \underline{3\ 2}\ 1\ \underline{6}^∨\ |\ 2\cdot\ \underline{3}\ 5\ \dot{1}^∨\ |$

$6\ -\ -\ -^∨\ |\ \underline{5\ 6}\ 5\ \underline{3\ 5}^∨\ |\ \underline{5\ 6}\ 1\ \underline{\underline{6}\ \underline{6}}^∨\ |\ 1\ \underline{\underline{6}\ 1}\ \underline{5}\ \underline{6}^∨\ |$

$2\cdot\ \underline{3}\ 5\ 1^∨\ |\ \underline{6}\ -\ -\ -^∨\ |\ \underline{5\ 6}\ 5\ \underline{3\ 5}^∨\ |\ \underline{5\ 6}\ 1\ \underline{6}^∨\ |$

渐慢

$2\cdot\ \underline{3\ 3}\ 5\ 1^∨\ |\ \underline{6}\ -\ -\ -\ ‖$

25. 节奏综合练习曲（二）

1=D 4/4 筒音作 5

♩=60

朱海平 曲

乐理知识："6 6 6" 为切分节奏，等于 "6666"，一拍上出现的切分节奏，也称为小切分节奏，第二个音 "6" 为切分音。

演奏提示：此练习曲主要是附点四分音符、附点八分音符以及两拍上的切分节奏和一拍上的切分节奏的练习，要求用单吐练习。

26. 婚 誓

1=G 3/4 筒音作 5

雷振邦 曲

27. 苏武牧羊

1=D 2/4 筒音作 5

中速 稍慢

古 曲

乐理知识:"2·"为附点十六分音符,等于"22"。

"4"为三十二分音符。

"44444444"表示一拍有八个三十二分音符。

28. 单吐音练习曲（三）

1 = D 2/4 筒音作 5

朱海平 曲

（单吐音练习曲谱）

29. 采 茶 灯

1=E 2/4 筒音作 5̣

稍快 活泼地　　　　　　　　　　　　　　　　　　　　　福建民歌

30. 月儿弯弯照九州

1=D 2/4 筒音作 5̣

舒缓、柔情地　　　　　　　　　　　　　　　　　　　　江苏民歌

乐理知识："³₋2" 中的 "³₋" 为前倚音，实际演奏为 "3 2··"。倚音有前倚音和后倚音，标在主音前面的为前倚音，标在主音后面的为后倚音。倚音还分单倚音和复倚音，一个倚音为单倚音，两个或者多于两个的倚音为复倚音；标在主音前面的单倚音称为前单倚音，标在主音前面的复倚音称为前复倚音。

31. 高低音长音练习曲

1 = C 4/4 筒音作 5̣　　　　　　　　　　　　　　　　　　　　朱海平 曲

| 5̣ - - - ˅ | 5 - - - ˅ | 5 - - - ˅ | 5̣ - - - ˅ | 6̣ - - - ˅ | 6 - - - ˅ |

| 6 - - - ˅ | 6̣ - - - ˅ | 7̣ - - - ˅ | 7 - - - ˅ | 7 - - - ˅ | 7̣ - - - ˅ |

| 1 - - - ˅ | 1̇ - - - ˅ | 1̇ - - - ˅ | 1 - - - ˅ | 2 - - - ˅ | 2̇ - - - ˅ |

| 2̇ - - - ˅ | 2 - - - ˅ | 3 - - - ˅ | 3̇ - - - ˅ | 3̇ - - - ˅ | 3 - - - ˅ |

| 4 - - - ˅ | 4̇ - - - ˅ | 4̇ - - - ˅ | 4 - - - ˅ | 5 - - - ˅ | 5̇ - - - ˅ |

| 5̇ - - - ˅ | 5 - - - ˅ | 5̇ - - - ˅ | 5 - - - ˅ | 5 - - - ˅ | 5̇ - - - ˅ |

| 4̇ - - - ˅ | 4 - - - ˅ | 4 - - - ˅ | 4̇ - - - ˅ | 3̇ - - - ˅ | 3 - - - ˅ |

| 3 - - - ˅ | 3̇ - - - ˅ | 2̇ - - - ˅ | 2 - - - ˅ | 2 - - - ˅ | 2̇ - - - ˅ |

| 1̇ - - - ˅ | 1 - - - ˅ | 1 - - - ˅ | 1̇ - - - ˅ | 7 - - - ˅ | 7̣ - - - ˅ |

| 7̣ - - - ˅ | 7 - - - ˅ | 6 - - - ˅ | 6̣ - - - ˅ | 6̣ - - - ˅ | 6 - - - ˅ |

| 5 - - - ˅ | 5̣ - - - ˅ | 5 - - - ˅ | 5̣ - - - ˅ | 1 - - - | 1 - 0 0 ‖

演奏提示：此练习曲，看着乐谱比较简单，实际上相邻的都是八度跳跃的音符，初学者必须下功夫练习，做到低音区弱而不虚，高音区强而不躁；演奏时气流的力度转换要快，尤其演奏高音时，要丹田发力，风门缩小，气流加快，音质饱满，结实有力，音色稳定，不可抖动。

32. 月牙五更

1=G 2/4 筒音作 5̣

稍慢 深情地
东北民歌

乐理知识：① "0" 为八分休止符，音符停顿半拍的时值。

② "1↘6̣" 中 "↘" 为下滑音记号，手指向下或向后抹； "6̣↗1" 中 "↗" 为上滑音记号，手指向上或向前抹。下滑音和上滑音并称为滑音，滑音是手指和气息相配合的综合技巧，在北方曲子中运用很多。滑音不仅丰富了乐曲的音色，还可以模仿鸟鸣声和人声。常用滑音有二度、三度、四度等。滑音是通过手指的抹动和气息的辅助而产生的，演奏时音色要圆润饱满。在演奏倚音到主音的滑音时，倚音不可时值过长，滑音的速度由乐曲的速度决定。

33. 指颤音练习曲（三）

1=C 2/4 筒音作 5

朱海平 曲

34. 步 步 高

1 = G 2/4 筒音作 5

中速稍快 富有朝气地　　　　　　　　　　　　　　　　　　　广东音乐

乐理知识："▼▼ 6 6" 中 "▼" 为顿音记号，顿音又称为断音、跳音，要求演奏得短促、跳跃，如四分音符上标记顿音记号，实际演奏时值为八分音符的时值；八分音符上标记顿音记号，实际演奏时值为十六分音符的时值。

35. 母 亲

$1=\text{E} \quad \frac{4}{4}$ 筒音作 $\underset{.}{5}$

饱含深情地　　　　　　　　　　　　　　　　　　　　　　　戚建波 曲

36. 气震音练习曲

1 = C 4/4 筒音作 5

朱海平 曲

| 5 - - - ∨ | 1 - - - ∨ | 6 - - - ∨ | 2 - - - ∨ | 6 - - - ∨ | 2 - - - ∨ |

| 7 - - - ∨ | 3 - - - ∨ | 7 - - - ∨ | 3 - - - ∨ | 1 - - - ∨ | 4 - - - ∨ |

| 1 - - - ∨ | 4 - - - ∨ | 2 - - - ∨ | 5 - - - ∨ | 2 - - - ∨ | 5 - - - ∨ |

| 3 - - - ∨ | 6 - - - ∨ | 3 - - - ∨ | 6 - - - ∨ | 4 - - - ∨ | 7 - - - ∨ |

| 4 - - - ∨ | 7 - - - ∨ | 5 - - - ∨ | 1̇ - - - ∨ | 5 - - - ∨ | 1̇ - - - ∨ |

| 6 - - - ∨ | 2̇ - - - ∨ | 6 - - - ∨ | 2̇ - - - ∨ | 7 - - - ∨ | 3̇ - - - ∨ |

| 1̇ - - - | 1̇ - 0 0 ‖

演奏提示： "〰〰〰〰〰" 为气震音记号。气震音也称腹颤音，是竹笛气、指、舌三类技巧中气息类的重要技巧，它的主要作用是美化竹笛音色，类似二胡的揉弦。气震音通过腹肌和横膈膜有弹性地颤动，使长音出现有规律的强弱交替，气流似水波纹般吹出。吹奏时力度的强弱落差不可过大，要圆润细腻均匀，练习之前可以把手背放在离嘴七八厘米的位置，把气流吹在手背上，感受强弱交替的力度变化，练习至均匀后，再在竹笛上练习吹奏。

37. 高山青

1=G 4/4 筒音作 5̣

台湾民歌

3 2 3 5 3 2 | 3 - - - ∨ | 2· 6̣ 1 2 1 6̣ 5̣ | 6̣ - - - ∨ |

6· 6̣ 6 5 5 3 3 | 3 2 3 1 6̣ 6̣ ∨ | 2· 2 2 2 3 5 3 ∨ | 2 3 2 1 1 2 1 6̣ 5̣ |

6̣ - - - ∨ | 6̣ 1 6̣ 5̣ 2 3 1 2 | 3 - - - ∨ | 2 6̣ 1 2 1 6̣ 5̣ |

6̣ - - - ∨ | 6· 6̣ 6 5 5 3 3 | 3 2 3 1 6̣ ∨ | 2 2 2 2 3 5 3 3 ∨ |

2 3 2 1 1 2 1 6̣ 5̣ | 6̣ - - 0 ‖

演奏提示：此曲主要练习气震音在歌曲中的运用，气震音的震动频率是根据乐曲的速度而决定的。

38. 彩云追月

1=D 4/4 筒音作 5̣

任 光 曲

5· 6̣ 1 2 3 5 | 6 - - - ∨ | 6 1 6 5 3 5 | 6 1 6 5 3 5 ∨ |

6 1 6 5 3 5 6 | 3 - - - ∨ | 3 5 3 2 1 2 | 3 5 3 2 1 2 ∨ |

3 5 3 2 1 5̣ 6̣ | 1 - - - ∨ | 1 2 3 6 5 3 | 6 1 5 6· 6 ∨ |

1̇ 5 7 6 5 6 5 | 3 - - - ∨ | 2 3 5 2 3· 5 | 3· 2 1 6̣ - ∨ |

5 6 5 4 3· 5 2 3 2 | 1 - - - ‖

39. 摇篮曲

1=D 2/4 筒音作 5

轻奏 舒缓地　　　　　　　　　　　　　　　　　东北民歌

40. 关山月

1=D 2/4 3/4 筒音作 5

稍慢 悠远地　　　　　　　　　　　　　　　　　古曲

41. 双吐音练习曲（一）

1 = D 2/4 筒音作 5

朱海平 曲

T K T K	TKTK TKTK	T K T K	TKTK TKTK	T K T K	TKTK TKTK
5 5 6 6	5566 5566	6 6 7 7	6677 6677	7 7 1 1	7711 7711

T K T K	TKTK TKTK	T K T K	TKTK TKTK	T K T K	TKTK TKTK
1 1 2 2	1122 1122	2 2 3 3	2233 2233	3 3 4 4	3344 3344

T K T K	TKTK TKTK	T K T K	TKTK TKTK	T K T K	TKTK TKTK
4 4 5 5	4455 4455	5 5 6 6	5566 5566	6 6 7 7	6677 6677

T K T K	TKTK TKTK	T K T K	TKTK TKTK	T K T K	TKTK TKTK
7 7 1̇ 1̇	77 1̇1̇ 77 1̇1̇	1̇ 1̇ 2̇ 2̇	1̇1̇2̇2̇ 1̇1̇2̇2̇	2̇ 2̇ 3̇ 3̇	2̇2̇3̇3̇ 2̇2̇3̇3̇

T K T K	TKTK TKTK	T K T K	TKTK TKTK	T K T K	TKTK TKTK
3̇ 3̇ 2̇ 2̇	3̇3̇2̇2̇ 3̇3̇2̇2̇	2̇ 2̇ 1̇ 1̇	2̇2̇1̇1̇ 2̇2̇1̇1̇	1̇ 1̇ 7 7	1̇1̇77 1̇1̇77

T K T K	TKTK TKTK	T K T K	TKTK TKTK	T K T K	TKTK TKTK
7 7 6 6	7766 7766	6 6 5 5	6655 6655	5 5 4 4	5544 5544

T K T K	TKTK TKTK	T K T K	TKTK TKTK	T K T K	TKTK TKTK
4 4 3 3	4433 4433	3 3 2 2	3322 3322	2 2 1 1	2211 2211

T K T K	TKTK TKTK	T K T K	TKTK TKTK	T K T K	TKTK TKTK
1 1 7 7	1177 1177	7 7 6 6	7766 7766	6 6 5 5	6655 6655

T
1 － ‖

演奏提示：双吐音是在单吐音的基础上产生的。吹单吐音，发"吐"音，舌头的动作往前；当舌头往后收缩时，发"库"音。舌头的动作一前一后产生"吐库"音，这就是双吐音。在练习双吐音之前，可单独练习"库"音的吹奏，待"库"音练习得结实、有力、饱满后，再练习双吐"吐库"。双吐的"吐"音和"库"音，力度一定要均衡。双吐音比单吐音速度快一倍，在独奏曲中运用很广泛。双吐音舌头的力度和唇部的动作要求和单吐音一样。

42. 双吐音练习曲（二）

1=D 2/4 筒音作 5

朱海平 曲

T K T K	T K T K	T K T K	T K T K	T K T K	T K T K
5 1 6 1	7 1 5 1 ∨	6 2 7 2	1 2 6 2 ∨	7 3 1 3	2 3 7 3 ∨
1 4 2 4	3 4 1 4 ∨	2 5 3 5	4 5 2 5 ∨	3 6 4 6	5 6 3 6 ∨
4 7 5 7	6 7 4 7 ∨	5 1 6 1	7 1 5 1 ∨	6 2 7 2	1 2 6 2 ∨
7 3 1 3	2 3 7 3 ∨	1 4 2 4	3 4 1 4 ∨	2 5 3 5	4 5 2 5 ∨
5 2 4 2	3 2 5 2 ∨	4 1 3 1	2 1 4 1 ∨	3 7 2 7	1 7 3 7 ∨
2 6 1 6	7 6 2 6 ∨	1 5 7 5	6 5 1 5 ∨	7 4 6 4	5 4 7 4 ∨
6 3 5 3	4 3 6 3 ∨	5 2 4 2	3 2 5 2 ∨	4 1 3 1	2 1 4 1 ∨
3 7 2 7	1 7 3 7 ∨	2 6 1 6	7 6 2 6 ∨	1 5 7 5	6 5 1 5 ∨
7 5 6 5	6 5 7 5	1 —	1 0 ‖		

43. 紫竹调

1=D 2/4 筒音作 5

中速 稍快　　　　　　　　　　　　　　　　　　　　　　　沪剧曲牌

乐理知识：曲牌是传统音乐中填词制曲用的曲调调名的统称，俗称"牌子"。每个曲牌都有专名，而且都有各自的曲牌风格，不能随意使用。曲牌多用于戏曲音乐中，《紫竹调》为沪剧曲牌，其欢快的旋律深受演员和听众的喜爱。

44. 波音练习曲

1=D 2/4 筒音作 5

朱海平 曲

| $\overset{\sim}{\underset{.}{5}}$ - | $\overset{\sim}{\underset{.}{6}}$ - ∨ | $\overset{\sim}{\underset{.}{7}}$ - | $\overset{\sim}{1}$ - ∨ | $\overset{\sim}{2}$ - | $\overset{\sim}{3}$ - ∨ | $\overset{\sim}{4}$ - | $\overset{\sim}{5}$ - ∨ |

| $\overset{\sim}{\underset{.}{6}}$ - | $\overset{\sim}{\underset{.}{7}}$ - ∨ | $\overset{\sim}{1}$ - | $\overset{\sim}{2}$ - ∨ | $\overset{\sim}{3}$ - | $\overset{\sim}{4}$ - ∨ | $\overset{\sim}{5}$ - | $\overset{\sim}{6}$ - ∨ |

| $\overset{\sim}{\underset{.}{7}}$ - | $\overset{\sim}{1}$ - ∨ | $\overset{\sim}{2}$ - | $\overset{\sim}{3}$ - ∨ | $\overset{\sim}{4}$ - | $\overset{\sim}{5}$ - ∨ | $\overset{\sim}{6}$ - | $\overset{\sim}{7}$ - ∨ |

| $\overset{\sim}{1}$ - | $\overset{\sim}{2}$ - ∨ | $\overset{\sim}{3}$ - | $\overset{\sim}{4}$ - ∨ | $\overset{\sim}{5}$ - | $\overset{\sim}{6}$ - ∨ | $\overset{\sim}{7}$ - | $\overset{\sim}{\dot{1}}$ - |

| $\overset{\sim}{\dot{1}}$ - | $\overset{\sim}{7}$ - ∨ | $\overset{\sim}{6}$ - | $\overset{\sim}{5}$ - ∨ | $\overset{\sim}{4}$ - | $\overset{\sim}{3}$ - ∨ | $\overset{\sim}{2}$ - | $\overset{\sim}{1}$ - |

| $\overset{\sim}{7}$ - | $\overset{\sim}{6}$ - ∨ | $\overset{\sim}{5}$ - | $\overset{\sim}{4}$ - ∨ | $\overset{\sim}{3}$ - | $\overset{\sim}{2}$ - | $\overset{\sim}{1}$ - | $\overset{\sim}{\underset{.}{7}}$ - ∨ |

| $\overset{\sim}{6}$ - | $\overset{\sim}{5}$ - ∨ | $\overset{\sim}{4}$ - | $\overset{\sim}{3}$ - | $\overset{\sim}{2}$ - | $\overset{\sim}{1}$ - ∨ | $\overset{\sim}{\underset{.}{7}}$ - | $\overset{\sim}{\underset{.}{6}}$ - ∨ |

| $\overset{\sim}{5}$ - | $\overset{\sim}{4}$ - ∨ | $\overset{\sim}{3}$ - | $\overset{\sim}{2}$ - ∨ | $\overset{\sim}{1}$ - | $\overset{\sim}{\underset{.}{7}}$ - ∨ | $\overset{\sim}{\underset{.}{6}}$ - | $\overset{\sim}{\underset{.}{5}}$ - ‖ |

乐理知识: "$\overset{\sim}{1}$" 中 "∼" 为上波音记号,波音有上波音和下波音,"∿" 为下波音记号,常用的上波音与指颤音是紧密关联的,指颤音颤一下,就是上波音。

"$\overset{\sim}{1}$" 实际演奏为 "121·"。

"$\overset{\sim}{1}$ -" 实际演奏为 "12 1 -"。

45. 牧 羊 曲

电影《少林寺》插曲

$1=E$ $\frac{2}{4}$ $\frac{4}{4}$ 筒音作 $\underset{.}{5}$

中速 优美地

王立平 曲

（省略乐谱主体，以简谱形式呈现）

演奏提示：此曲主要练习波音在歌曲中的运用，在歌曲中波音要点缀得恰到好处，不可过多、频繁出现。

46. 浏 阳 河

1=G 2/4 筒音作 5

亲切、歌颂地 唐璧光 曲

```
5 1̇ 6·5 | 3 5 6̣ 5̣ | 1·2 5653 | 2·3 1216 | 5̣ - |

‖: 5 6 1̇ 6535 | 3 2 0 | 1 12 5653 | 2 1 0 | 5 3 5 6·5 |

3· 5 3 | 2321 6̣ 5̣ | 1· 0 | 1 1̇ 23 | 5 5 3 |

2321 6̣ 5̣ | 1 6 0 | 5 1̇ 6·5 | 3 5 6̣ 5̣ | 111̇ 5653 |

2·3 1216 | 5̣ - :‖ 5 1̇ 6 6 5 | 3 5 6 5 6 | 1 12 5653 |
```

渐慢
```
2·3 1216 | 5̣ - ‖
```

47. 强弱练习曲（一）

$1 = C$ $\frac{4}{4}$ 筒音作 $\underset{\cdot}{5}$

朱海平 曲

乐理知识：强弱记号标记在音符的下面，表示长音、乐句或乐段逐渐改变力度。

"———＜———" 为渐强记号，也可标记为 crescendo（缩写为 cresc.）

"———＞———" 为渐弱记号，也可标记为 diminuendo（缩写为 dim.）。

演奏提示：吹弱音练习时，吹孔稍微往外转一些，随着力度加强到正常，逐渐往里转吹孔，回到正常角度，这样能有效地保证音准。在渐强的过程中，一定要保证气流的角度不变。强弱练习，能极大锻炼对气息和风门的控制能力。

48. 敢问路在何方

电视连续剧 《西游记》 主题曲

$1 = E \frac{4}{4}$ 筒音作 $\underline{5}$

许镜清 曲

中速稍快

49. 打音练习曲

1 = E 2/4 筒音作 5

朱海平 曲

| 扌 | | 扌 | | 扌 | | 扌 | | 扌 | | 扌 | | 扌 | | 扌 | |
| 6 | - | 7 | - ∨ | 1 | - | 2 | - ∨ | 7 | - | 1 | - ∨ | 2 | - | 3 | - ∨ |

| 扌 | | 扌 | | 扌 | | 扌 | | 扌 | | 扌 | | 扌 | | 扌 | |
| 1 | - | 2 | - ∨ | 3 | - | 4 | - | 2 | - | 3 | - ∨ | 4 | - | 5 | - ∨ |

| 扌 | | 扌 | | 扌 | | 扌 | | 扌 | | 扌 | | 扌 | | 扌 | |
| 3 | - | 4 | - ∨ | 5 | - | 6 | - | 4 | - | 5 | - ∨ | 6 | - | 7 | - |

| 扌 | | 扌 | | 扌 | | 扌 | | 扌 | | 扌 | | 扌 | | 扌 | |
| 5 | - | 6 | - ∨ | 7 | - | 1 | - ∨ | 6 | - | 7 | - ∨ | 1 | - | 2 | - |

| 扌 | | 扌 | | 扌 | | 扌 | | 扌 | | 扌 | | 扌 | | 扌 | |
| 7 | - | 1 | - ∨ | 2 | - | 3 | - ∨ | 3 | - | 2 | - ∨ | 1 | - | 7 | - ∨ |

| 扌 | | 扌 | | 扌 | | 扌 | | 扌 | | 扌 | | 扌 | | 扌 | |
| 2 | - | 1 | - ∨ | 7 | - | 6 | - | 1 | - | 7 | - ∨ | 6 | - | 5 | - ∨ |

| 扌 | | 扌 | | 扌 | | 扌 | | 扌 | | 扌 | | 扌 | | 扌 | |
| 7 | - | 6 | - ∨ | 5 | - | 4 | - | 6 | - | 5 | - | 4 | - | 3 | - |

| 扌 | | 扌 | | 扌 | | 扌 | | 扌 | | 扌 | | 扌 | | 扌 | |
| 5 | - | 4 | - ∨ | 3 | - | 2 | - | 4 | - | 3 | - | 2 | - | 1 | - |

| 扌 | | 扌 | | 扌 | | 扌 | | 扌 | | 扌 | | 扌 | | 扌 | |
| 3 | - | 2 | - ∨ | 1 | - | 7 | - ∨ | 2 | - | 1 | - ∨ | 7 | - | 6 | - ∨ |

| 扌 | | 扌 | | 扌 | | 扌 | | 扌 | | |
| 1 | - | 7 | - ∨ | 6 | - | 5 | - ∨ | 1 | - | 1 | - ‖ |

乐理知识："扌/1"中"扌"为打音记号，演奏时在发音孔上用手指快速地打一下。

"扌/1"实际演奏为"7/1"。

	扌	扌	扌	扌	扌	扌	扌	扌
记谱	1	2	3	4	5	6	7	1
演奏	7/1	1/2	2/3	3/4	4/5	5/6	6/7	7/1

50. 北京有个金太阳

$1 = F \quad \frac{2}{4}$ 筒音作 $\underset{\cdot}{5}$

热情、欢快地

藏族民歌

演奏提示：此曲主要练习打音在歌曲中的运用，曲中有波音，也有打音，演奏时注意不要混淆。

51. 叠音练习曲

$1=D$ $\frac{2}{4}$ 筒音作 $\underset{\cdot}{5}$

朱海平 曲

乐理知识："又"为叠音记号，"又1"实际演奏为"²₌1"。

52. 三吐音练习曲（一）

1=C 2/4 筒音作 5

朱海平 曲

演奏提示：三吐是由一个单吐加一个双吐组成的，常用的三吐为"吐吐库"（前八分音符后十六分音符，用"TTK"图标表示）和"吐库吐"（前十六分音符后八分音符，用"TKT"图标表示），如果单吐音和双吐音练习得娴熟到位，三吐音演奏起来会更加得心应手。三吐常用于表现欢快、激情、跳跃的情绪，在一些独奏曲中运用很多。三吐也是一名演奏员必须掌握的技巧。

53. 三吐音练习曲（二）

1=C 2/4 筒音作 5

朱海平 曲

T TK T TK	T TK T TK	T TK T TK	T TK T TK	T TK T TK	T TK T TK	T TK T TK	T TK T TK
5 65 6 76	6 76 5 65ᵛ	6 76 7 17	7 17 6 76ᵛ	7 17 1 21	1 21 7 17ᵛ		

| 1 21 2 32 | 2 32 1 21ᵛ | 2 32 3 43 | 3 43 2 32ᵛ | 3 43 4 54 | 4 54 3 43ᵛ |

| 4 54 5 65 | 5 65 4 54ᵛ | 5 65 6 76 | 6 76 5 65ᵛ | 6 76 7 17 | 7 17 6 76ᵛ |

| 7 17 1 2̇1 | 1̇ 2̇1 7 17ᵛ | 1̇ 2̇1 2̇ 3̇2 | 2̇ 3̇2 1̇ 2̇1ᵛ | 2̇ 3̇2 3̇ 4̇3 | 3̇ 4̇3 2̇ 3̇2ᵛ |

| 3̇ 4̇3 3̇ 4̇3 | 4̇ 5̇4 4̇ 5̇4ᵛ | 4̇ 5̇4 4̇ 5̇4 | 3̇ 4̇3 3̇ 4̇3ᵛ | 2̇ 3̇2 2̇ 3̇2 | 1̇ 2̇1 1̇ 2̇1 |

| 7 17 7 17 | 6 76 6 76ᵛ | 5 65 5 65 | 4 54 4 54ᵛ | 3 43 3 43 | 2 32 2 32ᵛ |

| 1 21 1 21 | 7 17 7 17ᵛ | 6 76 6 76 | 5 65 5 65ᵛ | 5 65 5 65 | 1 — ‖

54. 三连音练习曲

1=C 2/4 筒音作 5

朱海平 曲

乐理知识：" ⌒3⌒ "为连音符，" 161 "为三连音，三连音即三个音在一拍当中，分成均等的三份，连音符有多种，有五连音、六连音、七连音等，最常见的为三连音。

55. 中华人民共和国国歌

（义勇军进行曲）

1＝G 2/4 筒音作 5̣

进行曲速度 雄壮地

聂　耳曲

(1· 3 5 5 | 6 5 | 3· 1 5̂5̂5̂ | 3 1ⱽ | 5̣5̣5̣ 5̣5̣5̣ | 1)ⱽ 0 5̣ |

1· 1 | 1· 1̣ 5̣ 6̣7̣ | 1 1ⱽ | 0 3 1 2 3 | 5 5ⱽ | 3· 3 1· 3 |

5· 3 2 | 2 - ⱽ | >6 >5 | >2 >3 | >5 >3ⱽ 0 5 | 3 >2 3 1 |

3 0 ⱽ | 5̣· 6̣ 1 1 | 3· 3 5 5 | 2 2 2 6̣ | 2· ⱽ 5̣ | 1· 1 |

3· 3 | 5 - ⱽ | 1· 3 5· 5 | 6 5 | 3· 1 5̂5̂5̂ | 3 0 1 0ⱽ |

>5̣ >1 | 3· 1 5̂5̂5̂ | 3 0 1 0ⱽ | 5̣ 1 | 5̣ 1 | 5̣ 1 | 5̣ 1 |

>1 0 ‖

乐理知识："$\overset{>}{6}$"中">"为重音记号，标有重音记号的音符，演奏时力度应加强加重，和周围的音相比，力度突出明显。

演奏提示：国歌是表现一个国家民族精神的歌曲。学习竹笛演奏的学生一定要学习演奏国歌，培养自己的爱国主义情怀。

56. 女 儿 情

电视连续剧 《西游记》 插曲

1 = E 4/4 筒音作 5

中速 深情地

许镜清 曲

演奏提示：此曲主要练习波音、打音、叠音的综合运用，演奏时每个技巧都要到位，做到波音、打音、叠音相互不混淆。

57. 天　　路

$1=\mathrm{E}$ $\frac{4}{4}$ 筒音作 $\underset{\cdot}{5}$

中速稍慢

印　青　曲

58. 双吐音练习曲（三）

朱海平 曲

1 = C 2/4 筒音作 5

```
 T K   TKTK   TKTK T K    T K TKTK   TKTK T K    T K TKTK   TKTK T K
 5 1   5111 | 5111 5 1V   6 2 6222 | 6222 6 2V   7 3 7333 | 7333 7 3V

 T K   TKTK   TKTK T K    T K TKTK   TKTK T K    T K TKTK   TKTK T K
 1 4   1444 | 1444 1 4V   2 5 2555 | 2555 2 5V   3 6 3666 | 3666 3 6V

 T K   TKTK   TKTK T K    T K TKTK   TKTK T K    T K TKTK   TKTK T K
 4 7   4777 | 4777 4 7V   5 1 5111 | 5111 5 1V   6 2 6222 | 6222 6 2V

 T K   TKTK   TKTK T K    T K TKTK   TKTK T K    T K TKTK   TKTK T K
 7 3   7333 | 7333 7 3V   1 4 1444 | 1444 1 4V   2 5 2555 | 2555 2 5V

 T K   TKTK   TKTK T K    T K TKTK   TKTK T K    T K TKTK   TKTK T K
 5 2   5222 | 5222 5 2V   4 1 4111 | 4111 4 1V   3 7 3777 | 3777 3 7V

 T K   TKTK   TKTK T K    T K TKTK   TKTK T K    T K TKTK   TKTK T K
 2 6   2666 | 2666 2 6V   1 5 1555 | 1555 1 5V   7 4 7444 | 7444 7 4

 T K   TKTK   TKTK T K    T K TKTK   TKTK T K    T K TKTK   TKTK T K
 6 3   6333 | 6333 6 3V   5 2 5222 | 5222 5 2V   4 1 4111 | 4111 4 1

 T K   TKTK   TKTK T K    T K TKTK   TKTK T K    T K TKTK   TKTK T K
 3 7   3777 | 3777 3 7V   2 6 2666 | 2666 2 6V   1 5 1555 | 1555 1 5V

 T K   TKTK   TKTK TKTKV  T
 7 5   7555 | 6555 5555 | 1  -  ‖
```

59. 毛主席的话儿记心上

电影《地道战》插曲

1=F 2/4 筒音作 5

中速稍慢 亲切地

傅庚辰 曲

乐理知识："※" "D.S." 这两个记号也是反复记号，不能单独使用，结合起来表示乐曲进行到"D.S."处，从前面"※"处反复。

60. 双吐音练习曲（四）

1 = C 2/4 筒音作 5

朱海平 曲

TKTK	TKTK	TKTK	TKTK	TKTK	TKTK	TKTK	TKTK	TKTK	TKTK	TKTK	TKTK
5566	6655	6655	5566ᵛ	5577	7755	7755	5577ᵛ	5511	1155	1155	5511ᵛ

```
TKTK TKTK   TKTK TKTK    TKTK TKTK   TKTK TKTK    TKTK TKTK   TKTK TKTK
5522 2255 | 2255 5522ᵛ | 5533 3355 | 3355 5533ᵛ | 5544 4455 | 4455 5544ᵛ

TKTK TKTK   TKTK TKTK    TKTK TKTK   TKTK TKTK    TKTK TKTK   TKTK TKTK
5555 5555 | 5555 5555ᵛ | 6677 7766 | 7766 6677ᵛ | 6611 1166 | 1166 6611ᵛ

TKTK TKTK   TKTK TKTK    TKTK TKTK   TKTK TKTK    TKTK TKTK   TKTK TKTK
6622 2266 | 2266 6622ᵛ | 6633 3366 | 3366 6633ᵛ | 6644 4466 | 4466 6644ᵛ

TKTK TKTK   TKTK TKTK    TKTK TKTK   TKTK TKTK    TKTK TKTK   TKTK TKTK
6655 5566 | 5566 6655ᵛ | 6666 6666 | 6666 6666ᵛ | 7711 1177 | 1177 7711ᵛ

TKTK TKTK   TKTK TKTK    TKTK TKTK   TKTK TKTK    TKTK TKTK   TKTK TKTK
7722 2277 | 2277 7722ᵛ | 7733 3377 | 3377 7733ᵛ | 7744 4477 | 4477 7744ᵛ

TKTK TKTK   TKTK TKTK    TKTK TKTK   TKTK TKTK    TKTK TKTK   TKTK TKTK
7755 5577 | 5577 7755ᵛ | 7766 6677 | 6677 7766ᵛ | 7777 7777 | 7777 7777ᵛ

TKTK TKTK   TKTK TKTK    TKTK TKTK   TKTK TKTK    TKTK TKTK   TKTK TKTK
1122 2211 | 2211 1122ᵛ | 1133 3311 | 3311 1133ᵛ | 1144 4411 | 4411 1144ᵛ

TKTK TKTK   TKTK TKTK    TKTK TKTK   TKTK TKTK    TKTK TKTK   TKTK TKTK
1155 5511 | 5511 1155ᵛ | 1166 6611 | 6611 1166ᵛ | 1177 7711 | 7711 1177ᵛ

TKTK TKTK   TKTK TKTK    TKTK TKTK   TKTK TKTK    T
1111 1111 | 1111 1111ᵛ | 1111 1111 | 1111 1111ᵛ | 1  0  ‖
```

61. 万　疆

1=G 2/4 筒音作 5̣

刘颜嘉 曲

演奏提示：演奏时，要注意区分波音、叠音、打音。

62. 孤灯伴佳人

1=D 2/4 筒音作 5̣

陈受谦 曲

63. 花舌练习曲

1 = D 2/4 筒音作 5̣

朱海平 曲

```
※      ※       ※ ※ ※ ※    ※
1  -  | 2  - ∨ | 1 2 | 1 2 ∨ | 1  -  | 1  0 ∨ |

※      ※       ※ ※ ※ ※    ※
2  -  | 3  - ∨ | 2 3 | 2 3 ∨ | 2  -  | 2  0 ∨ |

※      ※       ※ ※ ※ ※    ※
3  -  | 4  - ∨ | 3 4 | 3 4 ∨ | 3  -  | 3  0 ∨ |

※      ※       ※ ※ ※ ※    ※
4  -  | 5  - ∨ | 4 5 | 4 5 ∨ | 4  -  | 4  0 ∨ |

※      ※       ※ ※ ※ ※    ※
5  -  | 6  - ∨ | 5 6 | 5 6 ∨ | 5  -  | 5  0 ∨ |

※      ※       ※ ※ ※ ※    ※
6  -  | 5  - ∨ | 6 5 | 6 5 ∨ | 4  -  | 4  0 ∨ |

※      ※       ※ ※ ※ ※    ※
5  -  | 4  - ∨ | 5 4 | 5 4 ∨ | 3  -  | 3  0 ∨ |

※      ※       ※ ※ ※ ※    ※
4  -  | 3  - ∨ | 4 3 | 4 3 ∨ | 2  -  | 2  0 ∨ |

※      ※       ※ ※ ※ ※    ※
3  -  | 2  -  | 3 2 | 3 2 ∨ | 1  -  | 1  0 ‖
```

乐理知识："※"为花舌记号。花舌是舌类重要技巧之一，它可以表现热烈、欢腾的情绪。吹奏花舌时，用气流冲击舌头，使舌头发出"吐噜"的碎音。舌尖的位置在上腭和牙齿之间，舌头一定要放松。练习花舌可分为以下四个步骤：一是嘴唇和舌头放松，用气流冲击，嘴唇和舌头同时发出"吐噜"的碎音；二是停止嘴唇发音，单独用舌头发"吐噜"音；三是用吹竹笛的口型，练习舌头打"吐噜"；四是在竹笛上，不按音孔，用舌头打"吐噜"，并把竹笛吹响，吹响后，可在中音区练习，中音区吹奏标准了，再往低音区和高音区扩展练习。花舌技巧需要日积月累、不厌其烦地加强练习，方能较好掌握。

64. 青藏高原

电视剧 《天路》 主题曲

明朗、高亢地 山歌风格

张千一 曲

65. 山丹丹开花红艳艳

1 = F 4/4 2/2 3/2 筒音作 5

宽广、热情地　　　　　　　　　　　　　　　　　　　　　　陕甘民歌

（乐谱略）

乐理知识："１̣6" 中 "⌒" 为前倚音到主音滑音记号；"6１̣" 中 "⌒" 为主音到后倚音的滑音记号。

"廿" 为散板记号，演奏者根据乐曲的内容和情节要求自由处理，这样乐曲中的强音位置和单位拍的时值都不十分明显，也不十分固定，这样的演奏处理叫作散板，也叫自由拍子。由于没有固定的节奏，学生们在学习散板乐段时，主要靠竹笛老师的口传心授。

66. 泛音练习曲

1=D 2/4 筒音作 5̣

朱海平 曲

乐理知识："2̇" 中 "○" 为泛音记号。

演奏提示：在竹笛上除了缓吹和急吹（也称平吹和超吹）外，还可以运用两者之间的的吹法"幽吹"。这种吹奏方法吹奏出的音细弱、幽静、深远，我们称之为泛音。泛音比原音孔的基音高十二度或者十五度，演奏方法是风门比急吹要小，气流稳定且集中，细而有力。泛音适合表现淡雅、悠远、深邃的意境。

泛音常用指法表：

六孔	五孔	四孔	三孔	二孔	一孔	筒音作 5̣	筒音作 2̣	筒音作 1	筒音作 6̣	筒音作 3̣
●	●	●	●	●	●	2̇	6	5	3̇	7
●	●	●	●	●	○	3̇	7	6	#4̇	#1̇
●	●	●	●	○	○	#4̇	#1̇	7	5̇	#2̇
●	●	●	○	○	○	5̇	2̇	1̇	6̇	3̇

67. 我是一个兵
独奏曲

1=G 2/4 筒音作 5

引子 节奏自由 似军号声

岳 仑 曲

【三】优美、如歌地

$5 \ \underline{6\ \dot{1}} \ | \ 5 \ - \ ∨ \ | \ 5 \ \underline{\dot{3}\ \dot{1}} \ \dot{2} \ - \ ∨ \ | \ 5 \ - \ | \ \dot{3}. \ \dot{5} \ ∨ \ |$

$\underline{\dot{2}.\ \underline{\dot{3}}\ \dot{1}} \ 6 \ | \ 5 \ - \ ∨ \ | \ 5 \ \underline{6\ \dot{1}} \ 5 \ - \ | \ 5 \ \underline{\dot{3}\ \dot{1}} \ \dot{2} \ - \ ∨ \ |$

$5 \ - \ | \ \dot{3}.\ \dot{5} \ ∨ \ | \ \underline{\underset{T\ TK\ T\ K}{\dot{2}\ \dot{1}\ \dot{2}\ \dot{3}\ \dot{2}}} \ | \ \dot{1}. \ \underline{\underset{T}{5\ 6\ \dot{1}\ \dot{2}}} \ | \ \overset{tr}{5} \ - \ | \ \overset{tr}{\overset{.}{4}} \ - \ |$

$\overset{tr}{\dot{3}} \ - \ ∨ \ | \ \underline{\underset{T\ TK\ T\ K}{\dot{2}\ \dot{1}\ \dot{2}\ \dot{3}\ \dot{2}}} \ | \ \dot{1}.\ \ \underset{T}{5} \ ∨ \ | \ \underline{\underset{T\ TK\ TKTK}{\dot{1}\ 5\ \dot{1}\ 5\ \dot{1}\ 3}} \ | \ \underline{\underset{T\ T\ T\ T}{\dot{5}.\ \dot{3}\ \dot{2}\ \dot{2}}} \ | \ \underset{≠}{\dot{3}}\ 0\ \underset{≠}{\dot{2}}\ 0 \ ∨ \ |$

【四】热烈、激情地

$\underline{\underset{T\ \ T\ K}{\dot{1}.\ \dot{1}\ \dot{1}}} \ \underset{T}{\dot{1}} \ | \ \dot{1}\ 0 \ ∨ \ | \ \underline{\underset{T\ T\ K\ T\ K}{5\ \dot{1}\ \dot{1}\ 6}} \ | \ \underline{\underset{TKTK\ TKTK}{5654\ 3123}} \ | \ \underline{\underset{T\ T\ K}{5\ ∨\ \dot{3}\ \dot{3}}}\ \underset{T}{\dot{3}\ \dot{1}} \ | \ \underline{\underset{TKTK\ TKTK}{\dot{2}\dot{3}\dot{2}\dot{1}\ \dot{2}\dot{1}76}} \ |$

$\underline{\underset{T\ \ T}{5\ ∨\ 5\ 5}\ \underset{T\ K}{5\ \dot{3}}} \ | \ \underline{\underset{T\ T\ K}{\dot{3}\ \dot{2}\ \dot{2}\ \dot{1}\ 6}} \ | \ \underline{\underset{T\ \ T}{5\ ∨\ 5\ 5}\ \underset{T\ K}{6\ 3}} \ | \ \underline{\underset{TKTK\ TKTK}{5654\ 3123}} \ | \ \underline{\underset{T\ T\ K}{5\ ∨\ \dot{1}\ \dot{1}}\ \underset{T\ K}{\dot{1}\ 6}} \ | \ \underline{\underset{TKTK\ TKTK}{5654\ 3123}} \ |$

$\underline{\underset{T\ T\ K}{5\ ∨\ \dot{3}\ \dot{3}}\ \underset{T\ K}{\dot{3}\ \dot{1}}} \ | \ \underline{\underset{TKTK\ TKTK}{\dot{2}\dot{3}\dot{2}\dot{1}\ \dot{2}\dot{1}76}} \ | \ \underline{\underset{T\ T\ K}{5\ ∨\ 5\ 5}\ \underset{T}{\dot{1}\ \dot{2}}} \ | \ \underline{\underset{T\ T\ T}{\dot{3}\ \dot{3}\ 5.\ \dot{3}}} \ | \ \underline{\underset{T\ T\ T\ K}{\dot{2}\ ∨\ \dot{2}\ \dot{2}\ \dot{3}\ \dot{2}}} \ | \ \underline{\dot{1}\ ∨\ \underset{T\ TK}{\dot{1}\ 5\ \dot{1}\ 3}} \ |$

$\overset{tr}{5} \ - \ | \ \overset{tr}{\overset{.}{4}} \ - \ | \ \overset{tr}{\dot{3}} \ - \ ∨ \ | \ \underline{\underset{T\ TK\ T\ K}{\dot{2}\ \dot{1}\ \dot{2}\ \dot{3}\ \dot{2}}} \ | \ \dot{1}.\ \ \underset{T}{5} \ ∨ \ | \ \underline{\underset{T\ TK\ TKTK}{\dot{1}\ 5\ \dot{1}\ 5\ \dot{1}\ 3}} \ |$

$\underline{\underset{T\ \ T}{5.\ \dot{3}}\ \underset{T\ TK}{\dot{2}\ \dot{2}\ \dot{2}}} \ | \ \underset{T}{\dot{3}}\ \ \underset{T}{\dot{2}} \ ∨ \ | \ \underline{\underset{T\ \ T\ K}{\dot{1}.\ \dot{1}\ \dot{1}}\ \underset{T}{\dot{1}}} \ | \ \underline{\underset{TKTK}{\dot{1}\dot{1}\dot{1}\dot{1}}} \ | \ \dot{1}\ 0\ 0 \ ‖$

演奏提示："═" 为剎音记号，剎音通过在主音上方三度、四度或六度、七度等音孔的按指迅速放开并急速有力地按闭，增加短促的音头，使得本音更加强而有力、结实、断顿感突出。"$\overset{\dot{4}}{\underset{6}{⇁}}$"，六个按孔手指全部抬高，即高音"#$\dot{4}$"的指法，第二、三、四、五、六孔快速按住音孔，剎到"6"音，吹高音"#$\dot{4}$"时，力度加强，气流要有冲击力；剎到"6"时，气流则迅速转换减弱，并在一瞬间完成。练习时，可放慢速度先练习高音"#$\dot{4}$"到中音"6"的气流冲击力度转换，然后再逐渐提速，直到练习到位为止。

乐曲说明：该曲通过铿锵有力的节奏，表达了解放军战士们朝气蓬勃、英姿勃发、威风凛凛、赤胆忠心、勇往直前的英武形象和报效祖国的情怀。

68. 姑 苏 行

1 = D 或 C　4/4　筒音作 5

引子 宁静地

江先渭 曲

【一】行板 优雅地

渐慢

乐曲说明：《姑苏行》是笛子演奏家、作曲家江先渭于1962年创作的深受广大人民群众喜爱的竹笛经典名曲。全曲表现了古城苏州的秀丽风光和人们游览时的愉悦心情。乐曲旋律优美亲切，风格典雅舒泰，节奏轻松明快，结构简练完整，是南派曲笛的代表性乐曲之一。

69. 塔塔尔族舞曲

1 = E 4/4 筒音作 5

活泼、跳跃地 ♩=100

李崇望 曲

乐理知识："5"中的"-"为保持音记号，记在音符上方，表示该音在演奏时应充分保持时值和一定的音量。

乐曲说明：此曲描写了我国塔塔尔族人民在欢庆节日时，载歌载舞、歌唱幸福生活的欢乐情景和愉快心情。

70. 赛 马

$1=F$ $\frac{2}{4}$ 筒音作 $\underline{5}$

黄海怀 曲
朱海平 改编

奔放、热情地

	T TK T K	T TK T K	TKTK TKTK	TKTK TKTK	TKTK TKTK		
	2 23 6 5	3 35 3 2ᵛ	1612 3235	6561 5653	2321 2161	6	6ᵛ

	TKTK TKTK	TKTK TKTK	TKTK TKTK	TKTK TKTKᵛ	TKTK TKTK	TKTK TKTK
竹笛	3333 6611	5555 5533	5566 1122	6666 6666	3333 6611	5555 5553
伴奏	3 6·1̇	5· 3	5 6 1̇	6 −	3 6·1̇	5 53

	TKTK TKTK	TKTK TKTK	TKTK TKTK	TKTK TKTK	TKTK TKTK	TKTK TKTKᵛ
竹笛	2233 6655	3355 3366	5555 6611	1111 1166	2233 6655	3355 3322
伴奏	2 3 6 5	3 −	5 6·1̇	1· 6	2 3 6 5	3 32

1·2 3̆ 5 | 6 6 | 2 3̄ 1 | 5̣6· ᵛ35 | 6· 35 | 6· 35 |

6· 35 | 6· ᵛ12 | TKTK TKTK 3235 6165 | TKTK TKTK 3235 6165 | TKTK T K 3532 1 3 | 6· ᵛ12 |

TKTK TKTK	TKTK TKTK	TKTK T K			
3235 6165	3235 6165	3532 1 3	6· ᵛ36	1̇ 6 6̇ 3	1̇ 6 6 3

渐强

1̇ 6 6̇ 3 | 1̇ 6ᵛ6 3 | 1̇6̄1 2 1̇2 | 3 2̄3 5 3̄5 | 5 3̄5 6 5̄6 | 1̇6̄1 2̇ 1̇2̇ᵛ |

TKTK TKTK	TKTK TKTK	TKTK TKTK	TKTK TKTK	TKTK TKTK	TKTK TKTK	TKTK TKTK
3212 3212	3212 3212	3212 3212	3212 3212	3212 3235	6666 6666	6666 6666

ff

TKTK TKTK	T		
6666 6666	6 0	6 6 ⁵6̄	6 −

乐曲说明：《赛马》是黄海怀创作的一首二胡独奏曲，乐曲以磅礴的气势、热烈的气息、奔放的旋律而深受人们喜爱。无论是气宇轩昂的赛手，还是奔腾嘶鸣的骏马，都被二胡的旋律表现得惟妙惟肖。音乐在群马的嘶鸣声中展开，旋律粗犷奔放，展现了一幅生动热烈的赛马场面。2021年，朱海平运用竹笛演奏技巧把《赛马》移植为竹笛独奏曲，深受广大竹笛爱好者的喜爱。

五、乐理知识汇总

$\frac{2}{4}$ 拍号　　　　　　　　　V 节拍　　　　　　　　　| 5　5 | 小节线

5 四分音符　　　　　　　5 5 5 八分音符　　　　　5555 5 十六分音符

55555555 5 三十二分音符　　V 换气记号　　　　　　‖ 终止线

5 — 音符后面的线为增时线　　5 音符下面的线为减时线　　⌒ 连音线

▲ 表示强拍　　　　　　　△ 表示弱拍　　　　　　　▲ 表示次强拍

5. 附点四分音符　　　　　5. 附点八分音符　　　　　5. 附点十六分音符

⌒ 自由延长记号　　　　　5 5 5 大切分节奏　　　　　5 5 5 小切分节奏

‖: :‖ 反复记号　　　　　　1. ⌐ 一房子　　　　　　2. ⌐ 二房子

mp 中弱　　　　　　　　*p* 弱　　　　　　　　　*pp* 极弱

mf 中强　　　　　　　　*f* 强　　　　　　　　　*ff* 极强

⁶5 前倚音　　　　　　　　⁶5 后倚音　　　　　　　　0 四分休止符

0 八分休止符　　　　　　0 十六分休止符　　　　　＜ 渐强记号

＞ 渐弱记号　　　　　　　⌒3⌒ 连音符　　　　　　　⌒³⌒ 555 三连音

5▼ 顿音记号　　　　　　　5＞ 重音记号　　　　　　　廿 散板记号

※——D.S. 反复记号　　　　5 — 保持音记号

六、演奏技巧汇总

T 5 T 单吐音记号　　　　　T K 5 5 TK 双吐音记号　　　　T T K 5 5 5 TTK 三吐音记号

tr 5 tr 指颤音记号　　　　tr 5 — tr～～ 长音符的指颤音记号

5 — — ～～ 气震音记号　　　5 ～ 波音记号　　　　　　5 ╪ 打音记号

又 5 又 叠音记号　　　　　　5 ㄱ 剎音记号　　　　　　5 ※ 花舌记号

1↘6 下滑音记号　　　　　6↗1 上滑音记号　　　　　5 ○ 泛音记号

³5 ㄥ 前倚音到主音的滑音记号　　　　5 ³ㄱ 主音到后倚音的滑音记号

七、筒音作 5̣ 升降音和超高音指法图（图10）

指孔	#5̣#5 ♭6̣♭6	#6̣#6 ♭7̣♭7	#1#i ♭2♭2̇	#2	♭3	#2̇	♭3̇	#4	#4̇	#5̇	#6̇	7̇	i̇
六孔	●	●	●	●	●	●	●	○	●	●	●	●	●
五孔	●	●	●	○	◐	○	◐	○	●	◐	○	○	○
四孔	●	●	◐	●	○	●	○	○	◐	○	●	●	●
三孔	●	●	○	●	○	○	○	○	○	●	●	●	○
二孔	●	◐	○	○	○	○	○	○	●	●	○	●	○
一孔	◐	○	○	○	○	○	○	○	◐	○	●	●	●

注：● 按孔　○ 开孔　◐ 按半孔

图10　筒音作 5̣ 升降音和超高音指法图

第二章　筒音作 2 指法篇

一、筒音作 2 指法图（图 11）

指孔	$\underset{3}{\overset{\dot{2}}{}}$	$\underset{3}{\overset{\dot{3}}{}}$	$\underset{4}{\overset{\dot{4}}{}}$	$\underset{5}{\overset{\dot{5}}{}}$	$\underset{6}{\overset{\dot{6}}{}}$	$\underset{7}{\overset{\dot{7}}{}}$	$\underset{\dot{1}}{1}$		$\underset{\dot{2}}{2}$	$\underset{\dot{3}}{3}$			
六孔	●	●	●	●	●	●	●	○	◐	○	◐	○	●
五孔	●	●	●	●	●	●	○	●	○	●	○	●	●
四孔	●	●	●	●	●	○	○	●	○	●	○	●	○
三孔	●	●	●	●	○	○	○	○	○	○	○	●	●
二孔	●	●	◐	○	○	○	○	○	○	○	○	●	●
一孔	●	○	○	●	○	○	○	○	○	○	○	●	○

音阶上方：缓吹 2̣ 3̣ 4̣ 5̣ 6̣ 7̣ ｜ 急吹 1 2 3 4 5 6 7 ｜ 1̇ 2̇ 3̇

低音区　　　中音区　　　高音区

注：● 按孔　　○ 开孔　　◐ 按半孔

图 11　筒音作 2 指法图

二、练习曲及乐曲

1. 筒音作 2 指法练习曲（一）

1 = D 4/4 G 调笛筒音作 2　　　　　　　　　　　　　　　朱海平 曲

2 - 3 - ∨	4 - 5 - ∨	3 - 4 - ∨	5 - 6 - ∨
4 - 5 - ∨	6 - 7 - ∨	5 - 6 - ∨	7 - 1 - ∨
6 - 7 - ∨	1 - 2 - ∨	7 - 1 - ∨	2 - 3 - ∨
1 - 2 - ∨	3 - 4 - ∨	2 - 3 - ∨	4 - 5 - ∨
3 - 4 - ∨	5 - 6 - ∨	4 - 5 - ∨	6 - 7 - ∨
5 - 6 - ∨	7 - i - ∨	i - 7 - ∨	6 - 5 - ∨
7 - 6 - ∨	5 - 4 - ∨	6 - 5 - ∨	4 - 3 - ∨
5 - 4 - ∨	3 - 2 - ∨	4 - 3 - ∨	2 - 1 - ∨
3 - 2 - ∨	1 - 7 - ∨	2 - 1 - ∨	7 - 6 - ∨
1 - 7 - ∨	6 - 5 - ∨	7 - 6 - ∨	5 - 4 - ∨
6 - 5 - ∨	4 - 3 - ∨	5 - 4 - ∨	3 - 2 - ∨
4 - 3 - ∨	2 - 6 - ∨	5 - - - 0 ‖	

演奏提示：吹奏"4"时，尽量不要用插口指法，插口指法音准容易偏高；建议采用第二指斜立压半孔指法，气流力度稍缓，不同于"#4"，要多听、多练习，保证音准。

2. 沂蒙山小调

1=C 3/4 G调笛筒音作 2

山东民歌

3. 筒音作 2 指法练习曲（二）

1=G 4/4 D调笛筒音作 2

朱海平 曲

4. 小 草

$1=\flat B$ $\frac{2}{4}$ F调笛筒音作 2

王祖皆、张卓娅 曲

乐理知识："#4"中"#"为升记号，表示需要升高半音。"♮4"中"♮"为还原记号，表示把升高"#"或降低"♭"的音还原，即恢复成基本音级。

5. 映 山 红

电影《闪闪的红星》插曲

$1=\flat B$ $\frac{2}{4}$ F调笛筒音作 2

稍慢 向往、期待地

傅庚辰 曲

6. 翻身农奴把歌唱

1 = G 2/4 D调笛筒音作 2

深情地 阎 飞 曲

演奏提示:"16"前倚音高音"1",用第六孔按半孔指法、滑音技巧演奏。

7. 滑音练习曲（一）

1=A 2/4 E调笛筒音作2

朱海平 曲

演奏提示： 演奏"5﹨3"下滑音时，第二孔和第三孔同时往下抹；演奏"3↗5"上滑音时，第二孔和第三孔同时往前方柔和地推动，然后抬起；演奏"6↗1"上滑音时，第五孔和第六孔同时往吹孔方向抹动，停止在第六孔半孔位置；演奏"1﹨6"下滑音时，抬起第五孔和第六孔按半孔同时往下抹动。滑音演奏只有圆润细腻了，才能够达到美化音色的效果。

8. 化　蝶

1=G 2/4 D调笛筒音作2

何占豪、陈 钢 曲

稍慢 抒情地

演奏提示： 此曲也可以用C调曲笛，筒音作2演奏。

9. 滑音练习曲（二）

1=C 2/4 G调笛筒音作 5

朱海平 曲

10. 五哥放羊

1=A 2/4 E调笛筒音作 5

中速 抒情地

朱海平 曲

11. 北 风 吹

歌剧《白毛女》插曲

1=C 4/4 3/4 2/4 G调笛筒音作 2

稍快 天真地

马 可、张 鲁曲

12. 筒音作 2 指法练习曲（三）

1=G 2/4 D调笛筒音作 2

朱海平 曲

13. 渴 望

电视剧《渴望》主题曲

1 = F 4/4 C调笛筒音作 2

中速稍慢

雷蕾曲

14. 一 剪 梅

电视剧 《一剪梅》 主题曲

1 = G 4/4 D 调笛筒音作 2

中速 深情地

陈 怡 曲

15. 剁音练习曲（一）

$1=\flat B$ $\frac{2}{4}$ G调笛筒音作 $\underset{\cdot}{2}$

朱海平 曲

$\underline{\overset{\dot{1}}{3}}$ $\underline{\overset{\dot{1}}{3}}$ | $\underline{\overset{\dot{1}}{3}}$ $\underline{\overset{\dot{1}}{3}}^\vee$ | $\underline{\overset{\dot{1}}{2}}$ $\underline{\overset{\dot{1}}{2}}$ | $\underline{\overset{\dot{1}}{2}}$ $\underline{\overset{\dot{1}}{2}}^\vee$ | $\underline{\overset{\dot{1}}{2}}$ $\underline{\overset{\dot{1}}{3}}$ | $\underline{\overset{\dot{1}}{2}}$ $\underline{\overset{\dot{1}}{3}}^\vee$ | $\underline{\overset{\dot{1}}{2}}$ $\underline{\overset{\dot{1}}{2}}$ | $\underline{\overset{\dot{1}}{2}}$ $\underline{\overset{\dot{1}}{3}}^\vee$ |

$\underline{\overset{\dot{1}}{2}}$ $\underline{\overset{\dot{1}}{2}}$ | $\underline{\overset{\dot{1}}{2}}$ $\underline{\overset{\dot{1}}{2}}^\vee$ | $\underline{\overset{\dot{1}}{5}}$ $\underline{\overset{\dot{1}}{5}}$ | $\underline{\overset{\dot{1}}{5}}$ $\underline{\overset{\dot{1}}{5}}^\vee$ | $\underline{\overset{\dot{1}}{5}}$ $\underline{\overset{\dot{1}}{2}}$ | $\underline{\overset{\dot{1}}{5}}$ $\underline{\overset{\dot{1}}{2}}^\vee$ | $\underline{\overset{\dot{1}}{5}}$ $\underline{\overset{\dot{1}}{5}}$ | $\underline{\overset{\dot{1}}{5}}$ $\underline{\overset{\dot{1}}{2}}^\vee$ |

$\underline{\overset{\dot{1}}{3}}$ $\underline{\overset{\dot{1}}{3}}$ | $\underline{\overset{\dot{1}}{3}}$ $\underline{\overset{\dot{1}}{6}}^\vee$ | $\underline{\overset{\dot{1}}{6}}$ $\underline{\overset{\dot{1}}{6}}$ | $\underline{\overset{\dot{1}}{6}}$ $\underline{\overset{\dot{1}}{6}}^\vee$ | $\underline{\overset{\dot{1}}{6}}$ $\underline{\overset{\dot{1}}{3}}$ | $\underline{\overset{\dot{1}}{6}}$ $\underline{\overset{\dot{1}}{3}}^\vee$ | $\underline{\overset{\dot{1}}{6}}$ $\underline{\overset{\dot{1}}{3}}$ | $\underline{\overset{\dot{1}}{3}}$ $\underline{\overset{\dot{1}}{6}}^\vee$ |

$\underline{\overset{\dot{1}}{5}}$ $\underline{\overset{\dot{1}}{5}}$ | $\underline{\overset{\dot{1}}{5}}$ $\underline{\overset{\dot{1}}{5}}^\vee$ | $\underline{\overset{\dot{1}}{7}}$ $\underline{\overset{\dot{1}}{7}}$ | $\underline{\overset{\dot{1}}{7}}$ $\underline{\overset{\dot{1}}{7}}^\vee$ | $\underline{\overset{\dot{1}}{7}}$ $\underline{\overset{\dot{1}}{5}}$ | $\underline{\overset{\dot{1}}{7}}$ $\underline{\overset{\dot{1}}{5}}^\vee$ | $\underline{\overset{\dot{1}}{7}}$ $\underline{\overset{\dot{1}}{7}}$ | $\underline{\overset{\dot{1}}{7}}$ $\underline{\overset{\dot{1}}{5}}^\vee$ |

$\underline{\overset{\dot{1}}{6}}$ $\underline{\overset{\dot{1}}{6}}$ | $\underline{\overset{\dot{1}}{5}}$ $\underline{\overset{\dot{1}}{5}}^\vee$ | $\underline{\overset{\dot{1}}{6}}$ $\underline{\overset{\dot{1}}{6}}$ | $\underline{\overset{\dot{1}}{7}}$ $\underline{\overset{\dot{1}}{7}}^\vee$ | $\underline{\overset{\dot{1}}{6}}$ $\underline{\overset{\dot{1}}{6}}$ | $\underline{\overset{\dot{1}}{3}}$ $\underline{\overset{\dot{1}}{3}}^\vee$ | $\underline{\overset{\dot{1}}{3}}$ $\underline{\overset{\dot{1}}{3}}$ | $\underline{\overset{\dot{1}}{6}}$ $\underline{\overset{\dot{1}}{6}}^\vee$ |

$\underline{\overset{\dot{1}}{5}}$ $\underline{\overset{\dot{1}}{5}}$ | $\underline{\overset{\dot{1}}{2}}$ $\underline{\overset{\dot{1}}{2}}^\vee$ | $\underline{\overset{\dot{1}}{3}}$ $\underline{\overset{\dot{1}}{3}}$ | $\underline{\overset{\dot{1}}{5}}$ $\underline{\overset{\dot{1}}{5}}^\vee$ | $\underline{\overset{\dot{1}}{5}}$ $\underline{\overset{\dot{1}}{5}}$ | $\underline{\overset{\dot{1}}{3}}$ $\underline{\overset{\dot{1}}{3}}^\vee$ | $\underline{\overset{\dot{1}}{2}}$ $\underline{\overset{\dot{1}}{2}}$ | $\underline{\overset{\dot{1}}{5}}$ $\underline{\overset{\dot{1}}{5}}^\vee$ |

$\underline{\overset{\dot{1}}{3}}$ — | 3 0 ‖

演奏提示：剁音是竹笛的常用演奏技巧。吹奏高音"**i**"到中音"**3**"产生剁音"$\underline{\overset{\dot{1}}{3}}$"时，六个按孔手指要全部抬起来，实际音高为高音"**#i**"。吹高音"**#i**"时，气流要有爆发力，音头加强加重，要把握有度，不能出现噪音。然后第二、三、四、五、六孔迅速用手指同步按住，剁下时手指一定要同步，不能有经过音的出现。这个剁音是高音"**#i**"和中音"**3**"的迅速结合，之所以用"剁"这个字，就是体现一个快字，在筒音作"**5**"的曲目《我是一个兵》中也提到过剁音的演奏方法。这个练习曲中高音"**i**"到中音"**3**"产生的剁音，可以分解练习，放慢速度先吹高音"**#i**"，再吹中音"**3**"，然后逐渐提速练习两个音的结合。要多练习气流冲击力度的转换，这个环节很重要，否则容易高音"**#i**"上不去，中音"**3**"下不来。只有经过耐心练习，才能达到理想中的演奏效果。

16. 剎音练习曲（二）

1=♭B 2/4　F调笛筒音作 2

朱海平 曲

（乐谱略）

演奏提示：注意此练习曲有"१̌""7̌""1̌"三个不同的剎音，练习时一定要区分开。

17. 铁血丹心

电视剧《射雕英雄传》主题曲

1 = A 4/4 E调笛筒音作 2

顾嘉辉 曲

演奏提示：建议此曲由两位演奏者分声部演奏，一声部模仿男声，二声部模仿女声。

18. 二 泉 吟

1=F 4/4 C调笛筒音作2

凄楚、如泣如诉地

孟庆云 曲

19. 筒音作 2 指法练习曲（四）

1 = F 4/4 C调笛筒音作 2

朱海平 曲

| 2 3 5 3 | 5 3 2 3 | 2 3 5 3 | 5 3 2 3 | 2 3 5 | 2 3 5 3 | 5 3 2 3 | 5 2 3 5 |

| 3 5 6 | 7 6 5 6 | 5 6 7 6 | 7 6 5 6 | 5 6 7 | 5 7 6 1 | 6 1 5 7 | 5 7 6 1 |

| 6 7 1 | 2 1 7 1 | 7 1 2 1 | 2 1 7 1 | 7 1 2 | 3 4 3 2 | 3 2 3 4 | 3 4 3 2 |

| 1 2 3 | 5 3 2 3 | 2 3 5 3 | 5 3 2 3 | 2 3 5 | 2 5 3 5 | 3 5 2 5 | 5 2 3 5 |

| 3 4 6 | 2 4 6 4 | 6 4 2 4 | 2 4 6 2 | 4 5 7 | 6 5 7 6 | 7 6 5 6 | 5 6 7 6 |

| 5 6 1 | 5 7 6 1 | 6 1 5 7 | 5 7 6 1 | 6 7 1 | 2 1 7 1 | 7 1 2 1 | 2 1 7 1 |

| 7 1 2 | 3 2 1 2 | 1 2 3 2 | 3 2 1 2 | 1 7 6 | 5 6 7 6 | 7 6 5 6 | 5 6 7 6 |

| 7 6 5 | 3 5 6 5 | 6 5 3 5 | 3 5 6 5 | 6 5 4 | 3 4 5 4 | 5 4 3 4 | 3 4 5 4 |

| 5 4 3 | 2 3 4 3 | 4 3 2 3 | 2 4 3 2 | 3 3 2 | 1 3 2 3 | 2 3 1 2 | 1 3 2 3 |

| 2 2 1 | 7 1 2 1 | 2 1 7 1 | 7 2 1 2 | 1 1 7 | 6 7 5 7 | 5 7 6 7 | 6 5 7 6 |

| 7 7 6 | 7 5 6 1 | 6 1 7 5 | 7 5 6 1 | 6 6 5 | 3 5 6 5 | 6 5 3 5 | 3 5 6 5 |

| 5 — — 0 ‖

21. 双罗衫

1 = A 2/4 E调笛筒音作 2

速度较缓 悲情地

秦腔曲牌

演奏提示："♭7" 中 "U" 是揉音记号，第五孔按半孔，第六孔也按半孔，左手的中指和食指，在音孔左右揉动，"♭7" 和 "1" 交替出现，频率均匀。揉音是从弦乐器的揉音技巧移植到竹笛上的，它不仅丰富和美化了竹笛的音色，还突出了作品的歌唱性，这一技巧大多运用于西北音乐风格的曲子。

22. 历音练习曲（一）

1 = ♭B 2/4 F调笛筒音作 2

朱海平 曲

演奏提示： "♪" 为历音记号，演奏时，记号前后两个音中间的所有音，要快速均匀地按音阶顺序表现出来，音头在第一个音，后面所有音为连音关系，"2♪7" 为上历音，"7♪2" 为下历音。筒音作 2 的历音 "4"，不用按半孔，奏 "#4" 即可。

23. 历音练习曲（二）

$1=\flat B$ $\frac{2}{4}$ F调笛筒音作2

朱海平 曲

演奏提示：一定要注意，前倚音到主音的历音"1̧3"和主音到主音的历音"1̧3"是有区别的。

24. 小城故事

电影《小城故事》主题曲

1 = C 2/4 G调笛筒音作 2

汤 尼 曲

25. 最亲的人

1=C 4/4 G调笛筒音作2

徐一鸣 曲

乐理知识： "⊕"为跳跃记号，也称省略记号，反复后，跳过"⊕"之间的段落至结尾。

"‖"复纵线，由双小节线组成，也称段落线，表示乐曲一个片段的结束。

演奏提示： "⌣5"中"⌣"为虚指滑音记号，演奏"5"的虚指滑音时，右手的食指和中指抬高下滑，在第二孔和第三孔上方做"U"型动作，接触第二孔和第三孔半孔后，手指上滑，手指动作要柔和，音效要圆润舒适。

26. 筒音作 2 双吐音练习曲（一）

1=F 2/4 C调笛筒音作 2

朱海平 曲

27. 为了谁

28. 心中的歌儿献给金珠玛

$1=C$ $\frac{2}{4}$ G调笛筒音作 2

欢快地　　　　　　　　　　　　　　　　　　　　　　藏族民歌

29. 筒音作 2 双吐音练习曲（二）

$1=F\ \frac{2}{4}$ C调笛筒音作 2

朱海平 曲

TKTK	TKTK	TKTK	TKTK	TKTK	TKTK	TKTK	TKTK	TKTK	TKTK	TKTK	TKTK
2536	3647	3647 4751	4751 5162	5162 6273ᵛ	6273 7314	7314 1425					

TKTK TKTK TKTK TKTK TKTK TKTK TKTK TKTK TKTK TKTK TKTK TKTK
1425 2536 | 2536 3647ᵛ | 3647 4751 | 4751 5162 | 5162 6273 | 6273 7314ᵛ |

TKTK TKTK TKTK TKTK TKTK TKTK TKTK TKTK TKTK TKTK TKTK TKTK
7314 1425 | 1425 2536 | 2536 3647 | 3647 4751ᵛ | 4751 5162 | 5162 6273 |

TKTK TKTK TKTK TKTK TKTK TKTK TKTK TKTK TKTK TKTK TKTK TKTK
6273 7314 | 7314 1425ᵛ | 1425 2536 | 2536 3647 | 3647 4751 | 4751 5162ᵛ |

TKTK TKTK TKTK TKTK TKTK TKTK TKTK TKTK TKTK TKTK TKTK TKTK
5162 6273 | 6273 7314 | 7314 1425 | 1425 2536ᵛ | 2536 3647 | 3647 4751 |

TKTK TKTK TKTK TKTK TKTK TKTK TKTK TKTK TKTK TKTK TKTK TKTK
4751 5162 | 5162 6273ᵛ | 6273 7314 | 7314 1425 | 1425 2536 | 2536 3647ᵛ |

TKTK TKTK TKTK TKTK TKTK TKTK TKTK TKTK TKTK TKTK TKTK TKTK
3647 4751 | 4751 5162 | 5162 6273 | 6273 3726 | 3726 2615 | 2615 1574 |

TKTK TKTK TKTK TKTK TKTK TKTK TKTK TKTK TKTK TKTK TKTK TKTK
1574 7463 | 7463 6352ᵛ | 6352 5241 | 5241 4137 | 4137 3726 | 3726 2615 |

TKTK TKTK TKTK TKTK TKTK TKTK TKTK TKTK TKTK TKTK TKTK TKTK
2615 1574 | 1574 7463 | 7463 6352 | 6352 5241 | 5241 4137 | 4137 3726 |

TKTK TKTK TKTK TKTK TKTK TKTK TKTK TKTK TKTK TKTK TKTK TKTK
3726 2615 | 2615 1574ᵛ | 1574 7463 | 7463 6352 | 6352 5241 | 5241 4137 |

TKTK TKTK TKTK TKTK TKTK TKTK TKTK TKTK TKTK TKTK TKTK TKTK
4137 3726 | 3726 2615 | 2615 1574 | 1574 7463 | 7463 6352 | 6352 5241 |

TKTK TKTK TKTK TKTK TKTK TKTK TKTK TKTK TKTK TKTK TKTK TKTK
5241 4137 | 4137 3726ᵛ | 3726 2615 | 2615 1574 | 1574 7463 | 7463 6352ᵛ |

TKTK TKTK TKTK TKTK TKTK TKTK TKTK TKTK TKTK TKTK TKTK TKTK
6352 5241 | 5241 4137 | 4137 3726 | 3726 2615ᵛ | 2615 1574 | 1574 7463 |

TKTK TKTK TKTK T
7463 6352 | 6352 1 0 ‖

31. 指颤音、双吐音综合练习曲

1=F 2/4 C调笛筒音作 2

朱海平 曲

32. 痴情冢

电视剧 《新天龙八部》 主题曲

1=F 4/4 C调笛筒音作 2

♩=60 抒情地

林海曲

33. 循环换气练习曲（一）

1=F 4/4 C调笛筒音作2　　　　　　　　　　　　朱海平 曲

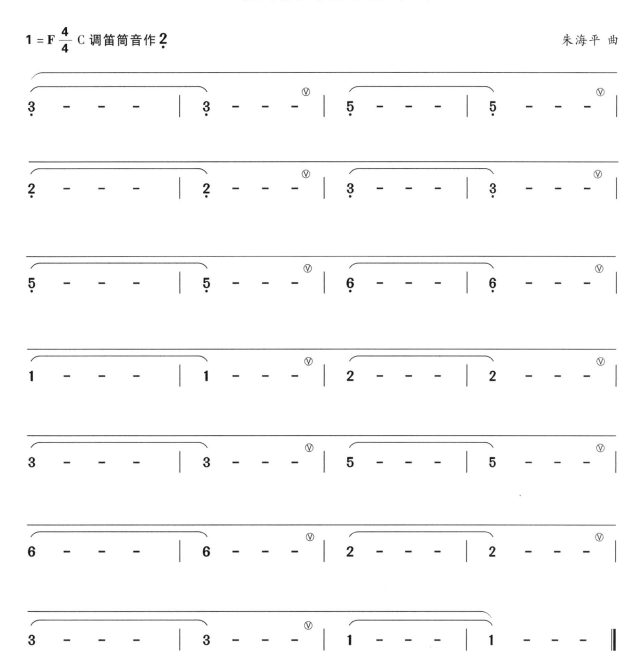

演奏提示："Ⓥ"为循环换气记号。我们在演奏时，气息在呼出三分之一或四分之一时，用鼻子快速吸气，同时通过口腔的压力，把口腔内的存气挤到吹孔，使气息不断，演奏的音一直保持，这就是循环换气法。

循环换气可从以下四个步骤进行练习：一是保持吹笛子时的口型，先练习用口腔挤气，切记是挤压出来的气息，而不是吹出来的，挤出来的气息越长越好。二是用一根吸管插在水杯里，吹气、挤气，挤气的同时，快速地用鼻子吸气，做到气泡连续不断。三是用左右手端起笛头和笛尾，不按指法孔，用缓吹的气流在竹笛上练习循环换气，做到声音不间断，且保持时间越长越好。四是在各个音区用循环换气练习长音，直至练到声音不间断的同时，音质饱满，无明显强弱痕迹，同时感到不憋气，鼻子吸完气后有舒适感，这样就达到循环换气的要求了。

34. 循环换气练习曲（二）

1=G 2/4 D调笛筒音作 2

朱海平 曲

35. 循环换气练习曲（三）

1=F 2/4 C调笛筒音作 2

湖南民间乐曲
赵松庭 改编

36. 抬 花 轿
婚礼专用曲

1=G 2/4 G调笛筒音作 5̣ 或 D调笛筒音作 2̣ 低一个八度演奏

喜庆、欢快地 山东民间乐曲

乐曲说明：《抬花轿》是山东民间乐曲，也是民间婚礼上的专用乐曲，唢呐名曲《百鸟朝凤》就取材于《抬花轿》。此曲活泼喜庆，生活气息浓郁，深受广大人民群众的喜爱，演奏时要热情洋溢、兴高采烈。

37. 对 花
独奏曲

河北民歌
冯子存 编曲

乐曲说明：《对花》原为在河北广为流传的一首民歌，1953年，冯子存将之改编为竹笛独奏曲。此曲采用一问一答的形式，表现了热爱生活的青年男女在劳动中对歌时的愉悦心情。

38. 放 风 筝
独奏曲

演奏提示："♭7̥" 的泛音演奏方法是按第一、二、三、四、五孔，抬起第六孔，口风稍缓地吹奏，慢慢按下第六孔，按下后，手指落在半孔的位置，但仍保持泛音的效果，就是"♭7̥ → 3̣"。

此曲取材于原察哈尔地区的民歌，表现了少年儿童在风和日丽的春天放风筝的情景。全曲分三段：第一段描写孩子们愉快地走向野外。第二段从"3 6̇1 2 2 2"开始，描写风筝从空中慢慢升起，孩子们兴高采烈；忽然风弱线软，风筝徐徐下落，乐曲情绪也随之紧张起来；经过慢慢扯线，风起来了，风筝也渐渐升上高空。第三段描写孩子们收拾风筝，快乐地回家。

39. 刘老根大舞台开幕曲

乐曲说明：此曲是刘老根大舞台的开幕曲，其独特而喜庆诙谐的旋律和富有感染力的音乐风格深受观众喜爱。该曲也深受广大竹笛演奏者的喜爱，多用于婚礼、开业等热闹的场合。

40. 扬鞭催马运粮忙

独奏曲

1 = D 或 C 2/4 A 或 G 调笛筒音作 2

引子快板 ♩=156

魏显忠 曲

乐曲说明：此曲创作于1969年10月，吸取了东北民间乐曲《满堂红》的音乐素材，形象生动地描绘了丰收后农民驾着马车喜送公粮的红火场面。马嘶的演奏方法：全按住中音"2"上历音到高音的半孔"1"，第六孔按住半孔，按住第四、五孔，同时颤第一、二、三孔。

41. 五 梆 子

独奏曲

演奏提示： ①"$\frac{6}{元2}$"中的"2"音，所有按指全部抬起，实际是"#1"指法，气流用力向上冲。

② "飞指"飞指记号，按住1、2、3孔，左手食指、中指、无名指在第四、五、六孔上快速左右抹动。

乐曲说明：《五梆子》由二人台曲牌《碰梆子》改编而成，该曲通过速度的层层递进，以及剁音、滑音、花舌、飞指等技巧的展示，表达了北方人民粗犷豪迈、慷慨激昂的气质，此曲深受竹笛演奏者的喜爱，也为广大观众喜闻乐见。

乐曲说明：《卖菜》创作于1954年，根据山西民歌改编。乐曲通过速度的变化、技巧的运用，时而表现卖菜者的吆喝声，时而描绘卖菜者忙碌不停的身影，时而又描绘买菜者向卖菜者讨价还价的画面，生动地呈现了菜市场卖菜买菜的生活场景。

43. 渭水秋歌
独奏曲

1 = F 2/4 C调笛筒音作 2

♩ = 48

王相见 曲

乐曲说明：《渭水秋歌》是由著名竹笛演奏家、作曲家王相见创作并演奏的一首笛子独奏曲，收录于2007年发行的王相见原创民族器乐曲演奏专辑《爬山调随想》。曲目以陕西音调为素材创作而成，表达了作者对三秦故土的留恋之情。本曲荣获全国2008原创作品音乐擂台活动创作二等奖。

44. 牧民新歌
独奏曲

1 = A 2/4 E调笛筒音作 2

简广易 曲

乐曲说明：《牧民新歌》是简广易于1966年以内蒙古伊克昭盟民歌音调为素材创作的曲子。作品以浓郁清新的民族民间音乐风格、亲切感人的旋律、活泼跳动的节奏展现了内蒙古大草原的风光和牧场上一派生机勃勃的喜人景象，表现了新时期牧民的精神风貌。《牧民新歌》是家喻户晓的笛子金曲，它入选中国十大民族金曲，也是唯一入选联合国科教文音乐教材的笛子曲，在笛曲中具有很高的地位。

45. 南 瓜 蔓

晋剧曲牌
冯子存 整理

乐曲说明：此曲由竹笛大师冯子存根据晋剧曲牌《南瓜蔓》整理改编而成。

46. 喜 相 逢

二人台牌子曲
冯子存、方 堃 曲

乐曲说明：《喜相逢》由冯子存1953年根据二人台牌子曲《喜相逢》改编而成，表现了一对情人惜别和重逢时的心情，风格粗犷豪爽、热情奔放。

第一段表现情人分别时难舍难离的情绪。前6小节速度较慢，节奏较自由。第7小节后速度稍快。从第19小节起又比较自由，第22小节第二拍的后半拍要吹得清脆，从第26小节第二拍后半拍起要吹奏得轻快、活跃。

第二段表现久别重逢时的欢乐之情。开始时曲调优美轻快，后逐渐发展为热烈而欢快。

第三段表现这对情人愉快、幸福地返回家乡的画面。曲调较活泼，要求吐音清脆。

第四段表现全家团圆欢聚的情景。开始要吹得有力，并带轻微的花舌音，第5小节的花舌音要吹得明显些。第9小节要轻吹，伴奏停止。第17小节后，再加上伴奏。

47. 小 放 牛

转调独奏曲

1=D 2/4 筒音作 5

民间乐曲
陆春龄 改编

引子 稍快

乐理知识："$\overset{\circ}{5}$"中"○"为泛音记号。

乐曲说明：《小放牛》原是一首河北民间小调，因其音调明快流畅、活泼风趣而为广大群众所喜爱。20世纪50年代，陆春龄将《小放牛》改编成竹笛独奏曲，内容是描写村姑向牧童问路，牧童故意为难并考问她的风趣情景，旋律带着浓厚的民间色彩，充分表现了年轻人的天真活泼。

48. 鄂尔多斯的春天

转调独奏曲

$1 = F$ $\frac{2}{4}$ 筒音作 $\underset{\cdot}{5}$

引子 由远而近奔驰而来

李 镇曲

转1=♭B F调笛筒音作2

【三】如歌、优美地

乐曲说明：乐曲以内蒙古西部鄂尔多斯草原的音乐为素材，衍化蒙古族四胡、马头琴的器乐语言，形成色彩鲜明、极富动感、风格独特的音乐形象，展现了草原牧民欢歌笑语喜迎春天到来的情景。

49. 草原巡逻兵

独奏曲

曾永清、马光陆 曲

演奏提示： "同六五四 tr～～～" 为多指颤音记号；"同六五四 tr～～～ #1 - | #1 - |" 的音乐效果为模仿马嘶声，演奏方法为第四、五、六孔同时颤指，颤动中第六孔渐闭，形成一种颤动中的下滑效果。

乐曲说明： 这是一首综合型技巧竹笛独奏曲，运用了竹笛循环换气的高难技巧，生动地描写和歌颂了巡逻兵英勇、强悍，驰骋于草原，忠心耿耿地坚守祖国边疆的光辉形象。

50. 枣园春色

独奏曲

Sheet music page (numbered notation / jianpu) for bamboo flute (竹笛基础教程). Tempo/expression markings visible: 自由地 滚滚奔流, 快板 热烈地.

乐曲说明：《枣园春色》充盈着西北高原的乡土风韵，抒发了对陕北山乡和老一辈革命家的深切情意。枣园是毛泽东当年在陕北居住过的地方。

散板引子，犹如色彩绚丽的音画，明媚如春。活泼的小快板，旋律欢快跳荡，陕北山乡春意盎然、生气勃勃的景象宛然在目。中段优美亲切的旋律，犹如幽思怀念，又似深情赞颂，通畅绚丽的华彩段，清澈若水、势如奔腾，最后推出陕北民歌《东方红》的音调，揭示出作品深刻的内涵。第三段热烈欢快的快板，再现了第一段的主题，乐曲在跳跃的气氛中又增添了滚滚向前的气势。

乐曲说明：该曲快板旋律欢快、明亮、诙谐，慢板深情委婉，表现了新时期勤劳致富的农民朋友豁达开朗、发自肺腑赞美幸福生活的情怀。

52. 春到湘江

独奏曲

1=A 4/4 2/4 E调笛筒音作 2

自由地 湖南民歌风

宁保生 曲

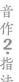

Sheet music page — numbered notation (jianpu) for bamboo flute. Musical content not transcribed as text.

乐理知识："$\widetilde{6}$" 中 "∽" 为下波音记号，实际演奏为 "656"。

乐曲说明：《春到湘江》的湖南音乐特色浓郁，乐曲表现了湘江两岸秀美的春光和人们欢欣鼓舞建设家园的壮志豪情，作于1977年。

引子部分广阔而富于激情，展现出湘江碧波滚滚、烟雾缭绕的壮美景色；如歌的行板旋律轻盈，时而吟唱般低回，时而激扬高歌，甚是柔媚动人；中段由羽调式转向同宫徵调式，意境清新；欢腾的快板，甚富湖南花鼓戏韵味，热烈中隐有鼓点声声，表达了人们深情洒脱、豪放诙谐、乐观向上的精神状态，几番递升的旋律，把情绪层层推向高潮。

53. 运 粮 忙
独奏曲

乐曲说明：乐曲吸收了河北民间音乐素材，塑造了农民兄弟喜运丰收粮的音乐形象。

第一部分：小快板在轻快的前奏音乐之后，奏出热情洋溢的旋律，经反复和发展后，生动地展现出农民兄弟运粮忙的音乐形象。第二部分：抒情的中板优美如歌，似驾车人心声的自然流露，充盈着幸福和感激之情。后面的音乐激动，在宛如自问自答的曲调里道出了更深的内涵。第三部分：再现了第一部分的主题旋律，情绪更为热烈轻快。

54. 秦腔即兴曲
独奏曲

安爱民 曲

乐曲说明：《秦腔即兴曲》原为安爱民以秦腔曲牌间奏音乐为素材，即兴创作的板胡独奏曲，乐曲情绪激昂、发音铿锵有力，旋律线条大起大落，节奏旋律特色鲜明、多种多样，风格强烈，极富感染力，将当地人民豪放激烈、敦厚朴实的性格体现得淋漓尽致，有先声夺人之感。音乐继承了大量秦腔音乐的宝贵艺术特色，个性鲜明，细腻感人，表现了曲作者的思乡情怀和对美好生活的向往。

55. 收 割
独奏曲

1 = C 2/4 G 调笛筒音作 2

曾加庆 曲
俞逊发 改编

快板 热烈地

乐曲说明：《收割》原为弹拨乐合奏曲，1973年由著名竹笛演奏家俞逊发改编为竹笛独奏曲。该曲描写了农民朋友收割庄稼时热火朝天的劳动场面以及喜迎丰收的愉快心情。此曲强弱变化幅度大，双吐速度要快，因而对吐音的清晰度要求比较高；中段的中速极富歌唱性，要求在梆笛中吹奏出曲笛的音色，风门和气息的配合技术难度较大，需要下功夫多加练习。

56. 鹧鸪飞
独奏曲

1=F 4/4 C调笛筒音作 2

湖南民间乐曲
陆春龄 改编

演奏提示： "◯〜〜〜" 为虚指颤音记号，手指在半孔的位置颤动。

乐曲说明：《鹧鸪飞》是江南笛曲的主要代表曲目之一，原是湖南民间乐曲，乐谱最早见于1926年严固凡编写的《中国雅乐集》，20世纪50年代陆春龄把它又改编成一首笛子曲，为该曲注入了江南丝竹的风味，使乐曲更加清丽动人。

三、乐理知识汇总

♯5　♯ 升记号　　　　　♭5　♭ 降记号　　　　　♮5　♮ 还原记号

⊕ 跳跃记号，也称省略记号　　　‖ 复纵线，也称段落线

四、演奏技巧汇总

○ 泛音记号　　　　　♪ 上历音记号　　　　　⌐ 下历音记号

飞----- 飞指记号　　　⌣ 虚指滑音记号　　　V 循环换气记号

∽ 下波音记号　　　同六五四 tr〰 多指颤音记号　　　U 揉音记号

⊖〰 虚指颤音记号

五、筒音作 2 升降音和超高音指法图（图12）

指孔	♯2 ♯2 / ♭3̣ 3̣	♯4 ♯4 / ♭5 ♭5	♯5 ♯5 / ♭6 ♭6	♯6 / ♭7̇	♯6 / ♭7	♯1̇ / ♯i̇	♯2̇	4̇	♯4̇	5̇	
六孔	●	●	●	●	●	●	○	●	●	●	●
五孔	●	●	●	○	◐	●	○	◐	○	○	○
四孔	●	●	◐	●	●	○	○	◐	●	●	●
三孔	●	●	○	○	●	○	●	○	●	●	○
二孔	●	○	○	○	●	○	●	○	●	●	○
一孔	◐	○	○	○	●	○	◐	○	●	●	●

注：● 按孔　　○ 开孔　　◐ 按半孔

图12　筒音作 2 升降音和超高音指法图

第三章 筒音作 $\dot{6}$ 指法篇

一、筒音作 $\dot{6}$ 指法图（图13）

指孔	$\dot{6}$	$\dot{7}$ / 7	1 / $\dot{1}$	2 / $\dot{2}$	3 / $\dot{3}$	4 / $\dot{4}$	5	$\dot{5}$	6 / $\dot{6}$
六孔	●	●	●	●	●	●	○	◐	○
五孔	●	●	●	●	●	○	●	○	●
四孔	●	●	●	●	○	●	●	●	●
三孔	●	●	●	○	○	●	○	●	●
二孔	●	●	◐	○	○	○	○	●	●
一孔	●	○	○	●	○	○	○	○	●

注：● 按孔　○ 开孔　◐ 按半孔

图13　筒音作 $\dot{6}$ 指法图

二、练习曲及乐曲

1. 筒音作 6̣ 指法练习曲（一）

1 = C 4/4 D调笛筒音作 6̣

朱海平 曲

6̣ - 7̣ - | 1 - 2 - ˅ | 7̣ - 1 - | 2 - 3 - ˅ | 1 - 2 - | 3 - 4 - ˅ |

2 - 3 - | 4 - 5 - ˅ | 3 - 4 - | 5 - 6 - ˅ | 4 - 5 - | 6 - 7 - ˅ |

5 - 6 - | 7 - 1̇ - ˅ | 6 - 7 - | 1̇ - 2̇ - ˅ | 7 - 1̇ | 2̇ - 3̇ - ˅ |

1̇ - 2̇ - | 3̇ - 4̇ - ˅ | 2̇ - 3̇ - | 4̇ - 5̇ - ˅ | 3̇ - 4̇ - | 5̇ - 6̇ - ˅ |

6̇ - 5̇ - | 4̇ - 3̇ - ˅ | 5̇ - 4̇ - | 3̇ - 2̇ - ˅ | 4̇ - 3̇ - | 2̇ - 1̇ - ˅ |

3̇ - 2̇ - | 1̇ - 7 - ˅ | 2̇ - 1̇ - | 7 - 6 - ˅ | 1̇ - 7 - | 6 - 5 - ˅ |

7 - 6 - | 5 - 4 - ˅ | 6 - 5 - | 4 - 3 - ˅ | 5 - 4 - | 3 - 2 - ˅ |

4 - 3 - | 2 - 1 - ˅ | 3 - 2 - | 1 - 7̣ - ˅ | 2 - 1 - | 7̣ - 6̣ - ˅ |

6̣ - - - ‖

2. 小河淌水

1 = ♭E 2/4 3/4 F调笛筒音作 6̣

较慢 节奏自由、抒情地 云南民歌

3. 三套车

1=F 4/4 G调笛筒音作 6

俄罗斯民歌

4. 长城谣

1=F 4/4 G调笛筒音作 6̣

刘雪庵 曲

(5 3 5 6 1̇ 2̇ 3̇ 3̇ | 2̇ 2̇ 1̇ -) | ³5 3↑5 3↑5 | 1̇·↓6 5̃ - ∨ |

5 6↑1̇ 3 5↑3 | 2·↓6̣ 1̇ - ∨ | ³5 3↑5 3↑5 | 1̇·↓6 ⁴5 - ∨ |

5 5 6↑1̇ ⁵3 2 | 1̃ - - 0 ∨ | ¹2 1 2 1 2 | 5·↓3 2 - ∨ |

3 1 2 3 5 3 5 6 | 1̇·↓6 1̇·3̇ | ³5 3↑5 3↑5 | 1̇·↓6 5̃ - |

5 5 6↑1̇ 3·5 3 2 | 1̃ - - 0 ‖

5. 筒音作 6̣ 指法练习曲（二）

1=C 4/4 D调笛筒音作 6̣

朱海平 曲

| 6̣ 1 | 7̣ 2 | 1 3 | 2 4ⱽ | 7̣ 2 | 1 3 | 2 4 | 3 5ⱽ |

| 1 3 | 2 4 | 3 5 | 4 6ⱽ | 2 4 | 3 5 | 4 6 | 5 7ⱽ |

| 3 5 | 4 6 | 5 7 | 6 i ⱽ | 4 6 | 5 7 | 6 i | 7 2̇ ⱽ |

| 5 7 | 6 i | 7 2̇ | i 3̇ ⱽ | 6 i | 7 2̇ | i 3̇ | 2̇ 4̇ ⱽ |

| 7 2̇ | i 3̇ | 2̇ 4̇ | 3̇ 5̇ ⱽ | i 3̇ | 2̇ 4̇ | 3̇ 5̇ | 4̇ 6̇ ⱽ |

| 6̇ 4̇ | 5̇ 3̇ | 4̇ 2̇ | 3̇ i ⱽ | 5̇ 3̇ | 4̇ 2̇ | 3̇ i | 2̇ 7 ⱽ |

| 4̇ 2̇ | 3̇ i | 2̇ 7 | i 6 ⱽ | 3̇ i | 2̇ 7 | i 6 | 7 5 ⱽ |

| 2̇ 7 | i 6 | 7 5 | 6 4 ⱽ | i 6 | 7 5 | 6 4 | 5 3 ⱽ |

| 7 5 | 6 4 | 5 3 | 4 2 ⱽ | 6 4 | 5 3 | 4 2 | 3 1 ⱽ |

| 5 3 | 4 2 | 3 1 | 2 7̣ ⱽ | 4 2 | 3 1 | 2 7̣ | 1 6̣ ⱽ |

| 6̣ - - 0 ‖

6. 十送红军

江西民歌
朱正本、张士燮 整理

1=F 2/4 G调笛筒音作 6

7. 敖包相会

通福 曲

9. 咱们工人有力量

1=F 2/4 G调笛筒音作 6

稍快 活泼、愉快地　　　　　　　　　　　　　马　可曲

10. 九九艳阳天

高如星 曲

1=F 2/4 G调笛筒音作 6

11. 挡不住的思念

13. 小桃红

1=D 2/4 E调笛筒音作 6

陕北民歌

(sheet music)

14. 柳 摇 金

1=F 2/4 G调笛筒音作 6

李焕之、冯子存 曲

15. 新挂红灯

冯子存 曲
朱海平 改编

Sheet music page (numbered notation for bamboo flute).

乐曲说明：竹笛独奏曲《新挂红灯》改编于2019年1月，该曲表现了新时代淳朴善良且豪迈的张家口人民，欢天喜地过大年、热情洋溢地迎2022年冬季奥运会、喜气洋洋地挂红灯的红火场面，体现了张家口人民关心国家、热爱家乡、热爱生活、积极向上的精神面貌。朱海平在竹笛独奏曲《新挂红灯》中突破性地融入了具有浓郁地方特色的东路二人台唱腔，使作品主题更加鲜明，也使原北派竹笛曲《挂红灯》的结构形式发生了很大变化。

16. 沂蒙山歌

独奏曲

曾永清 曲

乐曲说明：《沂蒙山歌》由著名笛子演奏家曾永清创作，乐曲取材于山东民歌《沂蒙小调》，音乐舒展豪放、旋律优美，具有质朴的特征，表现了沂蒙山区人民对家乡的热爱和赞美。

17. 三 五 七

独奏曲

婺剧曲牌
赵松庭 编曲

乐曲说明：《三五七》由著名竹笛演奏家、作曲家赵松庭根据婺剧同名曲牌改编，旋律华丽欢快，表现了一种热烈喜庆的情绪。曲名出自曲牌《忆江南》，白居易有《忆江南》三首，其一曰："江南好，风景旧曾谙。日出江花红胜火，春来江水绿如蓝，能不忆江南。"因为前三句词格是三、五、七，所以曲名叫作《三五七》。

18. 秦川情
独奏曲

曾永清 曲

引子 慢起渐快

$1 = D$ $\frac{2}{4}$ $\frac{1}{4}$ E调笛筒音作 6

乐理知识："⌐○ ○¬"为无定次反复记号。

乐曲说明：《秦川情》由曾永清作曲，采用陕西秦腔、碗碗腔的音乐素材写作而成，曲调委婉奔放，具有浓郁的乡土情韵，表现了八百里秦川人民热情、豪放的性格特征。音乐变化丰富，力度刚柔相济，旋律上的大幅跳进使音乐具有粗犷、爽快的风格特征，大量腹震音、揉音的特殊技巧使乐曲更富地方特色。

三、乐理知识汇总

⌐—○ ○—⌐ 无定次反复记号

四、筒音作 $\dot{6}$ 升降音和超高音指法图（图14）

指孔	#$\dot{6}$ #$\dot{\dot{6}}$ ♭$\dot{7}$ ♭$\dot{\dot{7}}$	#$\dot{1}$ #$\dot{\dot{1}}$ ♭$\dot{2}$ ♭$\dot{\dot{2}}$	#$\dot{2}$ #$\dot{\dot{2}}$ ♭$\dot{3}$ ♭$\dot{\dot{3}}$	#$\dot{4}$ #$\dot{\dot{4}}$ ♭$\dot{5}$ ♭$\dot{\dot{5}}$	#$\dot{5}$ #$\dot{\dot{5}}$ ♭$\dot{6}$ ♭$\dot{\dot{6}}$	#$\dot{\dot{6}}$ ♭$\dot{\dot{7}}$	$\dot{\dot{7}}$	$\dot{\dot{1}}$	#$\dot{\dot{1}}$	$\dot{\dot{2}}$
六孔	●	●	●	●	○	●	●	●	●	●
五孔	●	●	●	○	○	●	●	⊖	○	○
四孔	●	●	⊖	○	○	⊖	○	○	●	●
三孔	●	●	○	○	○	●	●	●	○	●
二孔	●	○	○	○	○	●	●	⊖	○	○
一孔	⊖	○	○	○	○	⊖	○	○	●	●

注：● 按孔　○ 开孔　⊖ 按半孔

图14　筒音作 $\dot{6}$ 升降音和超高音指法图

第四章 筒音作 $\underset{\cdot}{3}$ 指法篇

一、筒音作 $\underset{\cdot}{3}$ 指法图（图15）

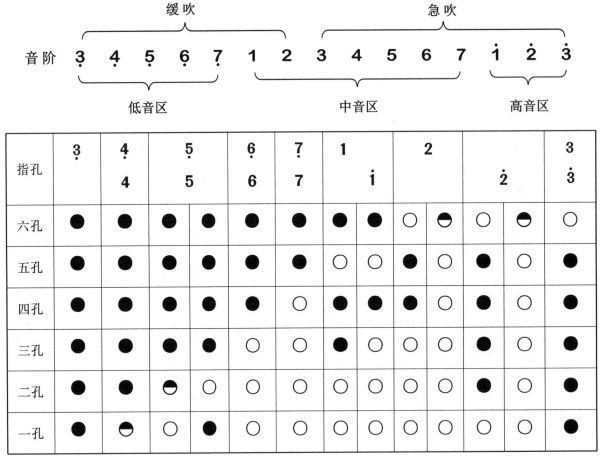

图15 筒音作 $\underset{\cdot}{3}$ 指法图

二、练习曲及乐曲

1. 筒音作 $\underset{\cdot}{3}$ 指法练习曲（一）

$1=F$ $\frac{4}{4}$ D调笛筒音作 $\underset{\cdot}{3}$

朱海平 曲

| $\underset{\cdot}{3}$ - - - ˇ | $\underset{\cdot}{5}$ - - - ˇ | $\underset{\cdot}{6}$ - - - ˇ | 1 - - - ˇ | ⌒ 2 - - - | 2 - - - ˇ |

| $\underset{\cdot}{5}$ - - - ˇ | $\underset{\cdot}{6}$ - - - ˇ | 1 - - - ˇ | 2 - - - ˇ | ⌒ 3 - - - | 3 - - - ˇ |

| $\underset{\cdot}{6}$ - - - ˇ | 1 - - - ˇ | 2 - - - ˇ | 3 - - - ˇ | ⌒ 5 - - - | 5 - - - ˇ |

| 1 - - - ˇ | 2 - - - ˇ | 3 - - - ˇ | 5 - - - ˇ | ⌒ 6 - - - | 6 - - - ˇ |

| 3 - - - ˇ | 5 - - - ˇ | 6 - - - ˇ | $\dot{1}$ - - - ˇ | ⌒ $\dot{2}$ - - - | $\dot{2}$ - - - ˇ |

| 5 - - - ˇ | 6 - - - ˇ | $\dot{1}$ - - - ˇ | $\dot{2}$ - - - ˇ | ⌒ $\dot{3}$ - - - | $\dot{3}$ - - - ˇ |

| $\dot{3}$ - - - ˇ | $\dot{2}$ - - - ˇ | $\dot{1}$ - - - ˇ | ˇ7 - - - | ⌒ 6 - - - | 6 - - - ˇ |

| $\dot{2}$ - - - ˇ | $\dot{1}$ - - - ˇ | 6 - - - ˇ | 5 - - - ˇ | ⌒ 3 - - - | 3 - - - ˇ |

| $\dot{1}$ - - - ˇ | 6 - - - ˇ | 5 - - - ˇ | 3 - - - ˇ | ⌒ 2 - - - | 2 - - - ˇ |

| 6 - - - ˇ | 5 - - - ˇ | 3 - - - ˇ | 2 - - - ˇ | ⌒ 1 - - - | 1 - - - ˇ |

| 5 - - - ˇ | 3 - - - ˇ | 2 - - - ˇ | 1 - - - ˇ | ⌒ $\underset{\cdot}{6}$ - - - | $\underset{\cdot}{6}$ - - - ˇ |

| 3 - - - ˇ | 2 - - - ˇ | 1 - - - ˇ | $\underset{\cdot}{6}$ - - - ˇ | ⌒ $\underset{\cdot}{5}$ - - - | $\underset{\cdot}{5}$ - - - ˇ |

| 2 - - - ˇ | 1 - - - ˇ | $\underset{\cdot}{6}$ - - - ˇ | $\underset{\cdot}{5}$ - - - ˇ | ⌒ $\underset{\cdot}{3}$ - - - | $\underset{\cdot}{3}$ - - - ˇ |

| 1 - - - ˇ | $\underset{\cdot}{6}$ - - - ˇ | $\underset{\cdot}{3}$ - - - ˇ | $\underset{\cdot}{5}$ - - - ˇ | ⌒ $\underset{\cdot}{6}$ - - - | $\underset{\cdot}{6}$ - - 0 ‖

2. 筒音作 3 指法练习曲（二）

1=F 2/4 D调笛筒音作 3

朱海平 曲

中速

3. 草原上升起不落的太阳

1 = D 2/4 E 调笛筒音作 3

开阔、明朗地　　　　　　　　　　　　　　　　　　　美丽其格 曲

5. 一壶老酒

$1=G$ $\frac{2}{4}$ E调笛筒音作 $\underset{\cdot}{3}$

中速稍慢 深情地

陆树铭 曲

6. 一搭搭里

1=♭A 4/4 F调笛筒音作 3

李先锋 曲

7. 万年红

二人台牌子曲
冯子存改编

1 = ♭B 2/4 G调笛筒音作 3

中板

乐曲说明： 此曲由竹笛大师冯子存根据二人台牌子曲《万年欢》改编而来，通过喜庆、明快、流畅的旋律，赞美我们伟大祖国欣欣向荣、万紫千红的新气象。

8. 大青山下

1 = A E调笛筒音作 **2**

♩ = 120 欢快、热烈地

南维德、李 镇 曲

演奏提示："→"为往右飞指记号；"←"为往左飞指记号。

乐曲说明：乐曲以流传在内蒙古西部地区的二人台戏曲音乐为素材，结合华丽的装饰技法和动情旋律，辅以二人台笛子吹奏技巧中独特的左、右手飞指技法的夸张渲染，层层推进，一气呵成。一曲《大青山下》像流行在当地的山曲一样，风格直率、有棱有角、高亢激越，是对代代生息在这延绵千里、物茂粮丰的土默川、大青山下（古代的敕勒川、阴山下）性格爽朗的各族儿女的礼赞。

9. 山村迎亲人

1=G 2/4 E调笛筒音作 3

热烈欢快、喜气洋洋地

简广易 曲

演奏提示："→"为往右抹音记号；"←"为往左抹音记号。

乐曲说明：此曲创作于1974年，以晋北二人台戏曲音乐为素材，表现了山村民众欢迎人民子弟兵，人民子弟兵热爱人民的生动场面。

10. 幽兰逢春

赵松庭、曹星 曲

乐曲说明：《幽兰逢春》创作于1979年，主题素材取自昆曲。乐曲托物寄情，以兰花逢春重放幽香的写意手法，倾诉人们的情思。

引子散板，空旷的意境中响着数声叹息，幽静的氛围里透出几分急切盼望之情；慢板，风格典雅的倾诉如怨如慕，委婉中含有期待，深情中露出急切；华彩段使情绪达到高潮，后部激动，由小调转入同主音大调，隐喻明媚春天的到来；小快板，表达了欢快喜悦之情。

三、演奏技巧汇总

→ 往右飞指记号　　　　← 往左飞指记号

→ 往右抹音记号　　　　← 往左抹音记号

四、筒音作 3 升降音和超高音指法图（图16）

指孔	#4 #4 / b5 b5	#5 #5 / b6 b6	#6 #6 / b7 b7	#1 #1 / b2 b2	#2 #2 / b3 b3	4	#4	5	#5	6
六孔	●	●	●	●	○	●	●	●	●	●
五孔	●	●	●	○	○	●	●	◐	○	○
四孔	●	●	◐	○	○	◐	○	○	●	●
三孔	●	●	○	○	○	●	●	●	●	○
二孔	●	○	○	○	○	●	●	◐	○	○
一孔	○	○	○	○	○	◐	○	○	●	●

注：● 按孔　　○ 开孔　　◐ 按半孔

图16　筒音作 3 升降音和超高音指法图

第五章 筒音作 1̣ 指法篇

一、筒音作 1̣ 指法图（图 17）

指孔	1̣ / 2	2̣ / 3	3̣ / 4	4̣ / 5	5̣ / 6	6̣ / 7	7̣ / 1̇	1 / 2̇	2̇
六孔	●	●	●	●	●	●	○	○	●
五孔	●	●	●	●	●	○	○	●	●
四孔	●	●	●	●	○	○	○	●	○
三孔	●	●	●	○	○	○	○	●	●
二孔	●	●	○	○	○	○	○	●	●
一孔	●	○	○	○	○	○	○	●	○

注：● 按孔　○ 开孔

图 17　筒音作 1̣ 指法图

二、练习曲及乐曲

1. 筒音作 1 指法练习曲（一）

1=G 4/4 C调笛筒音作 1

朱海平 曲

2. 筒音作 1 指法练习曲（二）

$1=G \frac{2}{4}$ C 调笛筒音作 1

中速

朱海平 曲

3. 歌唱二小放牛郎

1=C 2/4 F调笛筒音作 1

劫 夫 曲

5. 弹起我心爱的土琵琶

电影 《铁道游击队》 插曲

6. 绒 花

电影《小花》插曲

1=G 2/4 C调笛筒音作 1

王 酩 曲

7. 美丽的草原我的家

中速 赞美地

阿拉腾奥勒 曲

8. 唱支山歌给党听

朱践耳 曲

9. 列车奔向北京

$1=D$ $\frac{2}{4}$ $\frac{3}{4}$ G调笛筒音作 1

活泼、欢快地

曲 祥曲

乐曲说明：《列车奔向北京》由竹笛演奏家、作曲家曲祥于1973年创作。作品表现了天真活泼的少年儿童乘着列车奔向北京的欢快心情，展示了列车千里奔驰、少年童心飞翔的快乐场面。密集型的节奏与抒情慢板的强烈反差，形成了形象与技巧的相映互动。用小件乐器表现大件客体的动感与形象，成为此曲的艺术风格与创作技巧所在。乐曲无论引子与尾奏，皆形象地与列车运动的节律同步同韵，立意新巧。

10. 走进快活岭

1 = A 2/4 3/4 D调笛筒音作 **1**

快板 ♩ = 160

曲 祥曲

乐曲说明：攀登东岳泰山的人，在翻过一半路程，到达中天门之后，便进入地势平坦略带下坡的路段——快活岭，此时顿感脚下轻快，心旷神怡，好生快活。此曲属高难度独奏曲，三种指法变换了5次，旋律欢快、流畅、生动、令人兴奋，深受广大竹笛演奏者的喜爱。

11. 波尔卡舞曲

1=A 2/4 D调笛筒音作 5

活泼、欢快地

普罗修斯卡 曲

乐曲说明：此曲由名曲《单簧管波尔卡》移植而来。波尔卡是19世纪起源于波希米亚的一种民间舞。波尔卡在波希米亚语中是"半"的意思，说明这种舞的舞步比较碎，是以半步为基础的，也可以想象出波尔卡是一种活泼欢快的舞蹈。《单簧管波尔卡》的旋律来自民间，经波兰单簧管演奏家普罗修斯卡改编，成为一首单簧管独奏曲，受到人们欢迎。从技巧上看，此曲并不难，但能收到很好的演出效果，因此单簧管演奏者都喜欢演奏它。《单簧管波尔卡》欢快、活泼的旋律也深受我国竹笛演奏者的喜爱，并被移植为竹笛曲，在演奏时，代入感很强，能使演奏者和聆听者深深感受到异域的民俗风情。